since 1981.
그때 그림 그 사람

since 1981.
그때 그림 그 사람

박경숙

도서출판 나루

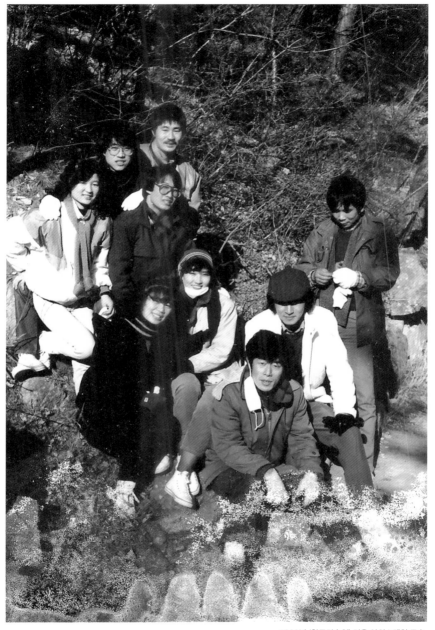

1983년 '향토미술회' 겨울 야외스케치 모습.
앞쪽 왼쪽부터 배성규, 이규희, 박현주, 류영재, 김천애, 이정우, 김직구, 이경형, 강화준

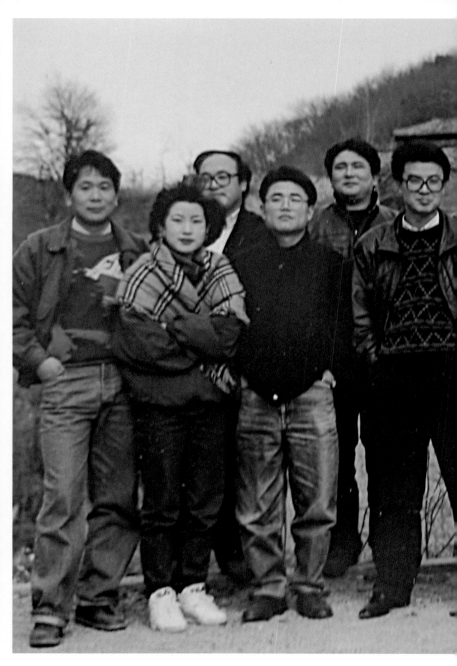

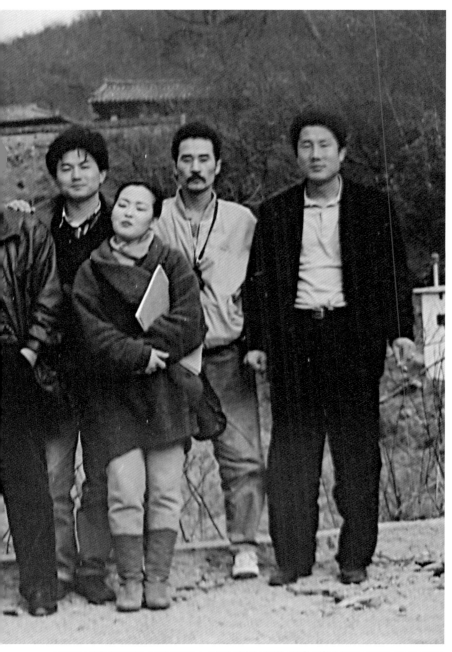

1990년 포항청년작가회원. 왼쪽부터 김직구, 정영신, 이상민, 박경원, 장지현, 이한성, 이휘동, 강경신, 박근일, 최복룡

1980년대 청춘미술가들과 스승. 왼쪽부터 이호연, 이경형, 류영재, 박수철, 강문길, 이창연, 김두환

INTRO

박경숙

Since 1981. 그때 그림 그 사람

25년간의 큐레이터 업무에 마침표를 찍고 한동안 쉬기로 했다. 옆도 뒤도 돌아볼 새 없이 전진만 있었고 쉼표는 없었다. 가쁜 숨을 잠시 내려놓고 보니, 훌쩍 건너버린 시간 속에 소중한 것들이 먼지처럼 무심하게 날려버렸음을 깨닫게 되었다.

잊고 지낸 것이 너무 많아 마음이 허허롭던 차에 작업실 모퉁이에 낡은 팸플릿 한 부가 눈에 들어왔다. 청춘시절, 예술 행위 자체가 열정과 낭만이었던 칠포해수욕장의 포항설치미술전(1995년) 팸플릿이었다. 돈이 없어 화우(畵友)들이 직접 만들었고, 비록 어설펐으나 정성이 묻어 있는 팸플릿이었다. 그 한 장에 추억과 전시의 의미 그리고 이후의 모습이 오버랩되면서 미소가 지어졌다.

지금은 중년을 넘어 60대에 서 있는 화우들은 그때를 말할 때면 한결같이 감회가 뭉클한 표정들이다. 특히 25년 동안 전시장에서 열정을 쏟았던 나로서는, 전시회가 만들어지기까지의 고생과 추억, 그리고 숨어 있는 지역 미술인들의 삶들이 알알이 맺혀있는 소중한 자료들이 소진될 것이라 생각하니 가슴이 저렸다.

우리 지역에서 25년간 큐레이터 업무를 수행한 시간은 결코 짧지 않은 세월이었다. 나로서는 그동안 전시 현장에서 겪었던 살아 있는 학문(전시 동기, 준비 과정, 그 의미와 결과 등)이 정리되지 않은 채 머릿속에 간직되어 있었고, 그것은 개인의 자료일 수도 있으나 우리 지역 미술사에도 의미 있는 사료일 수 있다는 생각이 들었다. 지역 미술사의 기록과 자료 수집이 소중하다는 의식을 평소에 갖고 있었던 터에 이에 관한 이야기를 조금씩 기술하고자 몇 번 시도해 보았으나 뜻대로 되지 않았다.

국가와 사회는 물론 개인도 과거가 있다. 기억 속에만 있고 세월이 지남에 따라 소진될 확률이 높은 무형의 자산을 기록해 놓음으로써 풍부하지 않은 우리 지역 미술의 부흥에 조금은 도움이 되고, 먼 훗날 후배들이 우리 지역 미술사를 알아가는 데 자료가 되었으면 하는 마음으로 작업을 시작했다. 오래된 팸플릿 한 장이 불러온 용기라고나 할까.

막상 지역 작가들에게 10년 전의 자료 수집을 부탁했으나 보관하고 있는 이가 드물었다. 추억은 강렬하였으나 정작 기록에 대해서는 희미한 대답뿐이었다. 자료 수집과 기억에 의한 정확한 기술 작업은 엄두가 나지 않아서 몇 번이나 생각을 접었다가 다시 시작하기를 반복했다.

우선은 30년간 큐레이터와 화가로서 지냈던 기억을 파편처럼 맞추고, 지역 미술사를 정리하고 기록할 필요성을 널리 알리고자 부지런히 발품을 팔았다. 일은 더디었고 지난했다. 시간이 흐르면서 나마저도 희미하게 잊혀지는 느낌과 열정이 사그라지는 심리를 발견했을 때 조급함이 찾아왔다. 우선은 하나씩 매듭짓자는 마음으로 1980년대 초 지역 미술의 시작과 확산에 힘을 쏟아온 포항향토미술회와 포항청년작가회를 중심으로 작품과 인물을 알아보고 거기서 파생된 이야기를 부담 없이 읽어 가는 책을 만들어 보고자 하였다.

1981년 포항향토미술회를 기점으로 40년 세월 동안, 지역 미술계는 많은 작가가 존재했고 또 잊혀졌다. 그래서 현재 미술계에 몸담고 있는 당시 청년작가들은 얼마 되지 않는다. 소개되는 인물들은 현재까지 작품 활동을 하고 있거나, 창립을 위해 노력한 인물, 그리고 미술계에서 일하고 있는 사람들과 작고한 사람들이다. 기록하기에 앞서 이들이 성장한 시기 즉, 1960~70년대의 화단 분위기도 자연스럽게 거론되었고, 이들이 걸어온 길의 흔적도 가미하였다.

이 책은 원색 화집처럼 작품 평을 위주로 하지 않고, 1980년대에 살아왔던 청년들의 화가 시절, 그림이 있어 행복한 시절을 인문학적 향기를 버무려 우리 모두의 이야기책으로 꾸며 보고자 하였다. 그래도 의욕이 남아있다면, 지나쳐 버린 우리 지역 시대별, 미술단체별, 문화공간사별, 전시 소개와 평을 기록할까 한다.

끝으로 이번 책 발간에 함께하고 협조해주신 1980년대 포항향토미술회와 포항청년미작가회 선배들에게 깊이 감사드린다. 예술과 청춘이여 영원하라!

2021년 12월
박경숙

추천사
류영재

1980년대의 포항미술 추억 소환

또 한 해가 저물어 간다. 세월은 속절없이 흐르고, 흐르는 세월 따라 소중했던 기억들이 차츰 흐릿해진다. 인간의 기억에는 한계가 있는 법이니 기록하지 않은 기억은 잊혀 질 수밖에 없다. 물론 잊어버리고 싶은 아픈 기억도 있겠지만 사람에게는 누구나 오래 가슴에 담아두고 싶은 기억들, 두고두고 곱씹어봐야 할 기억들이 있는 법이다. 그래서 기록이 필요하고, 그 기억들이 미래의 새로운 가치 창조에 디딤돌이 되는 것이라면 더욱 글로 남겨둘 필요가 있다.

우리고장 포항이 과거에는 문화의 불모지라는 오해를 받기도 했다. 그러나 최근에는 여러 분야에서 포항의 문화와 예술에 대한 재조명 작업을 꾸준히 해옴으로써 오늘의 포항을 만들어 온 문화인자들이 얼마나 풍성했던가를 밝혀내고 있으며, 그것이 문화도시 포항의 미래를 이끌어가는 동력으로 작용하고 있다. 그러나 인구 50만이 넘는 큰 도시로 성장한 포항이 아직까지 제대로 된 예술사를 편찬하지 못하고 있는 것은 매우 안타까운 일이다. 2년째 예술사 발간을 위한 준비를 하면서 미술 분야의 작업을 박경숙 선생께 부탁했다.

그는 약 30년의 세월을 포항대백갤러리 큐레이터와 포항시립미술관 학예사 업무를 하면서 지역미술의 내면을 깊숙이 들여다보고 있었던 사람이다. 특히 학예사 시절의 분장업무 중 하나가 지역미술사 연구였으니 누구보다 깊은 애정과 소명의식을 가지고 있을 것이며, 그동안 많은 자료를 수집하였을 것이기 때문이다.

80년대 포항 미술의 기억 조각들을 소환하는 작업의 적임자 역시 그를 빼놓고는 생각할 수 없다. 어느 날 그가 "1980년대 포항의 미술에 관한 책을 내고 싶은데 어떨까요?"라고 했다. 그 말을 듣는 순간 옛날 흑백영화의 필름처럼 머릿속을 스쳐지나가는 그 시절의 추억들로 인하여 갑자기 가슴이 울렁거리기 시작했다. "해야지요, 합시다!" 마치 함께 해줄 것

처럼 대답해놓고는 바쁜 일들로 막상 아무런 도움을 주지는 못했다. 하지만 역사를 기록하는 딱딱한 책이 아니라 일반인들도 쉽게 읽을 수 있도록 재밌게 만들자, 그 시절의 향수에 젖을 수 있게 편안하게 만들자, 주변의 여러 사람들에게 원고를 요청하여 많은 사람들이 참여하게 만들자는 등의 얘기들은 수시로 나눴다.

80년대는 포항에서 현대미술의 싹이 막 발아를 시작하던 시기다. 우리나라 현대사에서도 80년대는 특별한 의미를 가진 격동의 세월이었다. 79년의 대통령 시해사건과 군부 쿠데타, 그리고 이듬해인 '80년의 봄'은 너무나 짧았다. 군부가 정권을 장악하자 대학생들의 데모는 치열해졌고, 민심은 흉흉하여 사회분위기는 한여름에도 서늘한 한기가 휘돌곤 했다. 요란하게 서막을 열었던 80년대를 돌이켜보면 분명 가슴 시린 고통으로 힘겹던 시절이었으나 그래도 꼭꼭 품었다가 훗날 되새겨 볼 훈훈한 추억들이 있어서 그때를 생각하면 늘 입꼬리가 슬며시 올라가곤 한다. 80년도 전후의 기억들이 아련하게 그립다. 그래서 그도 목차에서 '아스라한 시절', '아스라한 풍경'이란 표현을 사용했을 것이다.

첫 눈이 펄펄 날리던 어느 겨울날, 상원동 중앙상가 길거리를 누비며 포항향토미술회 전시회를 알리는 브로셔를 행인들 손에 일일이 쥐어주던 일이 떠오른다. 미술대학 선후배들이 삼삼오오 짝을 지어 다니며 시민들에게 직접 브로셔를 전달하기도 했고, 중앙상가 매장의 쇼윈도에 전람회 포스터를 붙이기도 했다. 매장 주인들은 번거롭고 쇼윈도에 진열된 상품이 가려질 우려가 있음에도 흔쾌히 승낙하곤 했다. 한바탕 자기 몫의 일을 마치고 나면 먹는 즐거움 또한 빼놓을 수 없는 기억이다. 먹고 싶은 것은 많으나 너나없이 궁핍하던 시절이었으니 단골집은 천원짜리 칼국수 집이었다. 형편이 좀 낫거나 누군가 용돈이라도 제법 생긴 날은 한 블록 지나서 태산만두로 가곤 했다. 골목 안쪽에 작은 예배당이 있었고, 그 골목의 입구에 있었던 겨울바다, 사시사철이 겨울인 '겨울바다'는 오랫동안 포항미술인들의 아지트였다. 지금은 얼굴도 기억나지 않는 주인아주

머니의 인심은 넉넉한 편이었고, 우리에게 뭘 믿고 외상으로도 막걸리를 선뜻 주셨던지…. 지금처럼 휴대전화 등 소통의 수단이 없었으니 해거름 하면 문인들, 화가들이 겨울바다를 기웃거리곤 했다. 어슬렁거리다 보면 누군가를 만나게 되었으니 말이다. 그곳은 그냥 대폿집이 아니라 문화예술인들의 마실 사랑방이었던 것이다. 이런 사랑방이 더러 있었다. 담배연기 자욱한 두꺼비다방, 사랑방다실, 한성다방, 가배다방 등에서는 심심찮게 그림전시나 시화전, 시낭송회가 열리곤 하였다. 두꺼비다방에서 '시낭송의 밤' 행사가 열릴 때면 매장의 의자를 극장식으로 배치해두고 주인공 시인은 앞쪽 가운데서 감정을 잡아 자신의 시를 낭송하였고, 관객들은 시인을 마주보며 앉거나 뒤편에 서서 감상하였고, 주인은 커피장사는 뒷전인 채로 함께 관람에 열중하곤 했다.

이런 이야기들이 담겨있을 이 책은 포항의 미술문화가 새 싹이 틀 무렵부터 오늘날의 모습을 갖추기까지의 줄거리를 제공할 소중한 기억들을 소환하여 정리한 것으로 사실관계만 시대 순으로 기록한 딱딱한 역사 책이 아니다. 많은 사람들이 읽기 쉽게, 그리고 추억에 젖을 수 있게 일화를 중심으로 전개하여 시민들과 친근한 책이 되기를 기대한다.

포항향토미술회와 포항청년작가회의 끈끈한 멤버십과 우정과 사랑, 그리고 열악한 환경을 극복하면서도 끝내 붓을 놓지 않았던 예술정신이 자연스럽게 배어있는 인문학 서적이 될 것으로 믿는다. 옥계 계곡과 양동마을 야외스케치의 추억과 형산강 강변, 얼음계곡이었던 한겨울 내연산에서의 워크숍 등의 추억을 소환하게 될 이 기록들이 문화도시 포항의 예술문화 콘텐츠로 유익하기를 소망하며 포항문화재단의 지원에 감사드린다.

신축년 세모에
포항예총회장 류영재

Contents

since 1981.
그때 그림 그 사람

바람이 분다.
자꾸만 바람처럼 세월은 가는데,
불어오는 바람 만큼이나
흘러가는 세월 만큼이나
고독해야 하고
오로지 그림만 그려도 모자랄
젊은 우리들의 시간들을
먹고 살아야 한다는 관념을 핑계로 우리 모두
게을러 지지는 않았는지 반성해 봅니다.
부족하고 미흡한 작품들을 모아두고
우리 모두 부끄러워 하면서도
미래에 불어올 바람 속에는 진한 인생의
숨결을 불어 넣을 것을 다짐하겠습니다.
비록 쫓기는 듯이 마련한 전시회이지만
많은 격려와 충고를 해주시면
고맙게 생각하겠습니다.

1990년 1월 포항청년작가회 작품전 서문

아스라한
시절

순수와 선함 자체가 곧 행복이요 삶의 진정한 가치였음을 알게 된 1980
년대 지역 화가들은, 과거의 열정적이고 치열했던 젊은 시절의 일들이
앞으로 행복을 열어 가는 데 열쇠가 되어 줄 것으로 믿고 있다.

1983년 '포항향토미술회' 팸플릿.

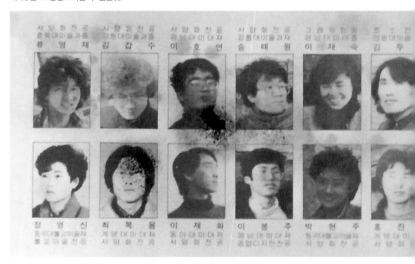

기억 스케치

　알렉산드르 게르첸은 "이 세상에서 아무 논란의 여지없이 순수하게 좋고 선한 것은 여름날 날벼락처럼 찾아오는 개인적 행복과 예술뿐이다"라고 했다. 대부분 화가들은 20대 풋내기 시절, 무작정 그림 그리기에 열중했던 시기가 가장 청아한 푸른 빛깔이었고, 붉은 해처럼 열정적인 행복의 시기라고 말한다. 현실과 이상과의 갈등, 어려운 환경과 고난에도 지칠 줄 모르고 그림을 그리면서 상처와 아픔을 밤샘 작업으로 풀어내던 나날들, 혼자서 혹은 단체로 가는 스케치 여행 등의 목적 없는 시간들은 생에 있어서 가장 찬란하였고 다시는 되돌아 갈 수 없는 시절이라 회상한다. 1980년대 지역 청년 미술가들도 예술과 삶을 치열하게 살았던 그 느낌을 어제 일처럼 간직하고 있다.

　순수와 선함 자체가 곧 행복이요 삶의 진정한 가치였음을 알게 된 1980년대 지역 화가들은, 과거의 열정적이고 치열했던 젊은 시절의 일들이 앞으로 행복을 열어 가는 데 열쇠가 되어 줄 것으로 믿고 있다. 그래서 젊은 시절 예술가들의 삶의 단면들은 개인의 것이 아니라 지역 예술사의

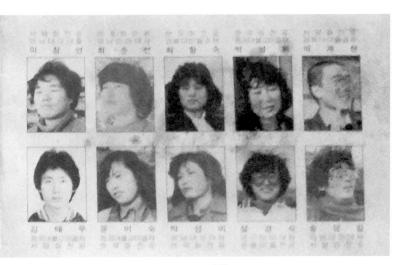

창조적 분위기의 토대가 된다는 점에서 귀한 무형 자산이다. 우리를 위하고 미래를 위하여 순수함과 열정의 시절 기억들을 기록으로 남겨야 한다. 그것이 유한한 삶을 무한하게 이어 갈 수 있는 길이 될 수 있기 때문이다. 그리하여 우리는 최후에도 추상적인 미소를 지을 수 있는 행복을 미래 세대도 누릴 수 있는 선물로 전해줄 수 있다.

"아직 바람은 차다. 얇은 가슴 붙잡고 혼돈의 거리에 나서면 나에겐 이미 긴장된 손가락 하나 남아 있지 않음을 느낀다. 나는 과연 어디로 가야 하나. 있는 대로 잃어버린, 그러나 그것이 진정한 자유도 아닌 感傷의 영역이라니…. 자기로부터의 목적상실, 목적으로 부터의 자기상실-이 어리석은 소외의 극복이 진실로 가능하기나 한 것인지, 애초에 우리의 행복은 뼈가 시리도록 외로운 존재라는 사실을 깨달음에서 비롯되는 것은 아닐까? 아무려나 「나」를 회복할 수만 있다면, 내 목청으로 소리칠 수만 있다면, 어떤 것도 포기할 수 있는 용기를 가져야 한다. 치열한 정신이 결코 自生的이지만은 아닐 테니. 봄은 또 어김없이 오고 말 것인지…."

<div align="right">1987년 제2회 류영재 개인전 글</div>

순수시대가 오기까지

18세기 이후부터 예술은 자연의 모방이 아니라 '감정 또는 정서의 표현'으로 인식되었다. 즉, 근대에 이르러서야 예술은 모방론 관점의 기술적 의미를 벗어버리고 순수예술(Fine Art)의 개념을 받아들이게 되었다.[1] 우리 지역의 본격적인 순수예술 시대는 1980년대부터라고 할 수 있다. 이전에는 지역 1세대 문화운동가인 한흑구(문학)를 중심으로 박영달(사진), 김대정(문화운동가)이 1967년 지역 최초 문화예술단체인 '흐름회'를 창립하여 지역 문화예술 발전에 기반 다지기와 활성화에 크게 일조하며 르네상스를 일으켰다.

'청포도 다방' 대표인 박영달은 클래식 애호가로 6·25전쟁 이후 1952년 '청포도 다방'을 열어 절망을 안고 살았던 지식인들에게 예술과 낭만이라는 분위기를 형성해 주었다. 또한 문화예술인들이 집결하는 최초의 문화 공간으로써 근대문화예술사에 중요한 전환점을 마련해준 계기가되었다. '청포도 다방'은 최초 전시공간이었다는 점에서도 중요한 의미를 가진다. 1970년대부터는 일부 예술가들의 활동이 간혹 있었을 뿐 지역 문화예술계는 이렇다 할 성과 없이 공백이나 다름없는 세월만 보내고 있었다. 이후 의욕적으로 펼쳐왔던 1세대 문화운동가들이 1980년대 즈음하여 앞 다투어 타계하면서 '흐름회' 활동은 멈춰 버렸다.

1950년대의 포항 화단은 포항 1세대(배원복, 서창환, 최종모 등) 미술가들이 모여 만든 포항미술회가 있었다. 하지만 단체전 결성까지 이루어지지는 못했다고 지역 사료에 기록되어 있다. 1세대라 할 수 있는 장두건은 대구 공립상업고등학교 시절부터 우리 지역을 떠나 1937년 일본 태평양미술학교 수학, 1950년대 프랑스 유학 생활, 그리고 귀국 이후 수도권에서만 활동하였으므로 자생적인 지역 화단 형성에는 아무런 영향력이 없었던 시기였다.

1 김인환, 「미학 예술학서설」, 서울; 미술문화원, 1995, p36.

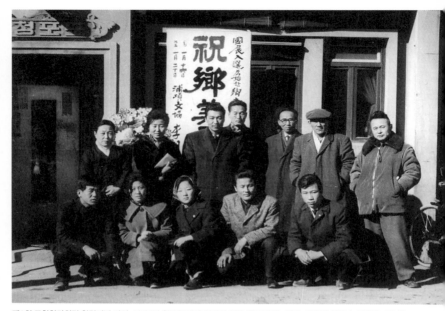

제1회 포항향미회전 창립기념 사진. 1963년 청포도 다방 앞에서 앞줄 왼쪽부터 노태룡, 원영일, 박명순, 권영호, 이방웅
뒷줄 왼쪽부터 김순란, 정외자, 서창환, 정점식, 이명석 가장오른쪽 박영달

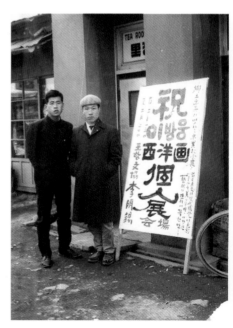

1963. 2. 15. 흑장미다방 이방웅 개인전
노태룡(좌)과 함께

서창환, 최종모 등은 1960년대에 대구 지역으로 떠났고, 2세대인 권영호, 노태룡도 외부 지역 미술교육자로 떠나면서 지역 화단도 '멈춤' 상태나 다름없었다. 1961년 권영호가 '문동미우회'(이후 서라벌동문전으로 변경)를 창립하였고 1963년 포항 인근 미술대학 출신 모임인 '향미전'을 결성하며 활성화를 도모했지만 2년을 채 넘기지 못했다.

화단을 지켜온 화가로는 배원복, 김두호, 이방웅이 있었다.

첫 캔버스의 붓질

1970년대 초반, 지역 미술은 김두호(대동고등학교 미술교사), 백해룡(포항중학교 미술교사), 김건규(포항고등학교 미술교사)가 초·중·고 재학생들을 위하여 미술대회를 많이 개최했다.

1970년대 미술단체는 화란회(1974년), 포항일요화가회(1979년)가 있었다. 김두호는 대동중고등학교 미술교사로 재직하며 관내 중등재학생들 미술반을 중심으로 '화란회(초대회장: 이상락)'를 만들어 인재를 키우고 있었다. 현재 왕성하게 활동하고 있는 중진작가들은 대부분 '화란회' 출신이다. 이상락. 김왕주, 김익선, 이경형, 박계현, 김직구, 최복룡, 송태원, 이호연, 신옥자, 강영화 등. 그러나 남녀가 같이 그림을 그린다는 이유로, 엄한 학교 규정에 매여 해체되었다. 그러니까 1980년 이전의 지역 화단은 화단이라고 할 수 없는 환경이었고 기초 수준을 면하지 못한 상황이었다.

1980년대를 맞이하면서 드디어 현대미술의 본격적인 서막을 여는 변화를 맞이하게 되었다. 이 시기의 변화라 함은, 미술 경향의 새로움이 아닌 청년 미술가들이 대거 배출되어 그동안 공백이었던 지역 화단에서 청년 미술가들이 활동을 펼쳐 보이기 위한 시작의 의미를 가진다.

"포항향토미술회 창립전에 이어 두 번째로 향토미술회전을 개최하게 된 것을 기쁘게 생각하며 향토미술 문화 발전에 크게 이바지하고 있는 여러 회원들에게 그간의 노고에 대하여 위로의 말씀과 함께 감사의 뜻을 표합니다. 포항은 아직 미협(美協)이 결성되어 있지 않고, 미술 방면에 불모지라고 할 수 있는 현시점에서 배움의 길에 있는 대학생들이 모여 이 같이 훌륭한 미전을 갖는 것은 뜻이 있고 반가운 일이며 향토미술의 앞날이 밝다고 하겠습니다. 시민 여러분께서도 미를 추구하려는 진지한 회원들의 모습과 작품을 보시고 많은 격려의 말씀과 성원을 보내 주시기 바랍니다."

<div align="right">1982년 포항예총지회장 빈남수 축사</div>

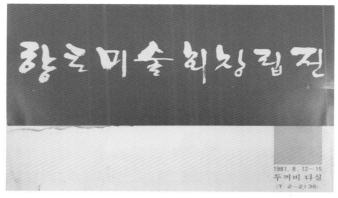

1981년 향토미술회 창립전 팸플릿 표지

1982년 2월 12일 두꺼비 다방에서 열린 두 번째 포항향토미술회 전시에 당시 포항예총지부장이었던 빈남수[2]의 축사에서 1980년대 포항화단의 분위기를 엿볼 수 있다. 미술의 불모지에 미술대학생들이 중심이 되어 열린 '포항향토미술회' 전시는 지역 문화예술인들에게도 많은 기대감을 안겨 주는 전시회로 평가된다.

1981년에 결성한 '포항향토미술회(초대회장: 류영재, 총무: 이호연. 이하 '향토미술회')'는 창립회원들이 적극적인 의지와 지역을 사랑하는 마음이 높았다는 것을 알 수 있다.

왜 '향토미술회'인가? 1981년 지역의 청년 미술가들이 미술문화 발전을 도모한 주체적인 첫 단체였고, 그 멤버들 대부분이 40년이 지난 현재까지 여전히 역할에 충실하고 미술문화 발전에 기여하고 있기 때문이다.

2 빈남수(春江 賓南洙, 1927~2003). 1969년 아내를 잃은 심정을 글로 쓴 수필 〈상처 후유증〉을 발표하며 등단했다. 1976년 2월 당시 포항종합병원(동해의료원) 내과과장으로 부임한 빈 박사는 1980년 포항에서 빈내과 의원을 개원한 후 의료활동을 펼쳤다. 《포항문학》 창간호를 발간했고 예총포항지부와 포항문인협회 등 예술단체 창립에 깊이 참여하며 포항 문예부흥 운동에 앞장섰다.

또한 그들의 결속력과 순수성 그리고 의욕적인 활동으로 당시 지역에서 볼 수 없었던 인문학적 자원으로 쓰일 수 있는 가치를 충분히 지니고 있다는 점과 새로운 변화의 모색을 시작했다는 점에서 '향토미술회'는 특별하다. 그래서 '향토미술회'는 지역에 본격적인 현대미술의 시대가 도래되었다는 의미이기도 하다.

멤버들은 1970년대에 청소년기를 보내고 미술대학생이 된 후 방학이 되면 모여, 그동안 우물 안의 화단에서 점차 국내 화단과 미술정보를 소통하는 단체로 활동하며 예술의 격을 높여 나갔다. 또한 포항 문화예술의 분위기를 도모하는 데 직접적인 영향을 끼쳐 왔다는 점에서 '향토미술회'가 특별한 것이다. 권순희, 이재숙, 김계옥, 이호연, 조정석, 김두환, 류영재, 김갑수, 송태원, 이경화가 창립멤버로 활동했다. 강문길, 박수철이 찬조 출품했다. 2회에는 김두호도 찬조 출품했다. 이들은 지역 미술문화의 미래세대로 이어지는 교두보 역할을 하였고 오늘날 미술문화의 기반을 갖추는 데 지렛대 역할을 했다는 점에서 중요하다. 그래서 1980년대 청년 미술가들의 활동과 작품에 주목해야 하고 기록해야 하는 당위성이 성립된다.

친목아트 시대

1980년대는 포항 화단의 확장과 발전 양상을 띠게 되는 본격적인 출발점의 시기이다. 1980년대 이전에 없었던 크고 작은 미술단체가 앞 다투어 창립되고 활동을 시작했기 때문이다. 이들 단체는 뚜렷한 미술적 개념을 펼치기 위한 단체가 아닌 소통과 친목을 위한 성격이 강했다.

향토미술회(1981년), 포철묵림회(1986년), 한국미술협회포항지부(1987년), 예송회(1988년), 포항청년작가회(1988년), 포철화우회(1988년), 한터회(1989년), 계명회(1989년)가 결성되었다. 청년 미술가들은 겹으로 여러 단체에 동시로 참여함으로써 지역 문화예술 분위기에 활기를 불어 넣기도 했다. 이밖에 개인 작업실의 문하생들이 소규모 단체(박용화실-기암화우회 등)를 결성해 활동했다.

현재는 포항청년작가회, 한국미술협회포항지부, 계명회가 활동하고 있다. 이러한 단체들은 문화예술계에 전반적으로 생기를 불어 넣는 간접적인 영향도 끼쳤다는 점에서 주목할 만하다. 1980년대 지역 문화예술 환경을 들여다보자면 사진, 연극, 문학의 각 지부가 일찍이 창립되었지만 1세대와 2세대들의 영향으로 1980년대까지 대를 이어온 셈이었다. 시각예술 분야에서는, 사진 인구가 급속도로 늘어났지만 전국 사진 촬영대회나 공모에서 배출한 작가들이 대부분이었다. 이러한 지역 문화예술 환경 속에 결성된 '향토미술회'는 이론 문화와 실기를 공부한 젊은 작가들이 대거 배출됨에 따라 '파인아트' 즉 순수미술이 지역에 분위기를 만들어 나갔다는 점에서도 주목해야 한다.

세월이 지남에 따라 '향토미술회' 멤버들은 거의 졸업하게 되고 미술대학 재학생들이 부족한 결집력으로 19회의 활동을 끝으로 사라지게 된다. 그러나 초기 회원들이 다시 중심이 되어 '포항청년작가회(초대회장: 이창연)'를 결성하여 '향토미술회'의 정신을 계속 이어 간다.

'포항청년작가회'는 미술적 경향과 학연, 지연 등과 무관하게 미술대학을 졸업하고 지역에서 활동하는 청년 미술가라면 누구든 회원이 될 수 있는 자격을 부여했고 40세까지 활동하면 명예 회원으로 남는다. 그래서 청년 미술가들이 공동체 문화예술 의식을 갖고 포항 미술문화의 정체성 확립과 지속적인 단체로 활동해 왔다는 점에서 인정받고 있다.

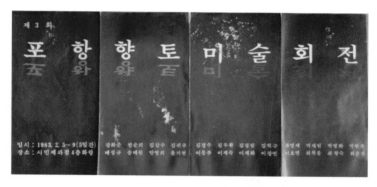

1983년 제3회 포항향토미술회전 팸플릿 표지

1988년 포항청년작가회 창립전 포스터

신선한 화단

　1980년대 지역 청년 미술가들은 1970년대에 청소년기를 보내고, 화가로서의 DNA를 물려받은 소질들을 고향에 정착하여 미술의 향기와 문화가 뿌리 내릴 수 있도록 성장시키고 확장시켰다. 이들은 우리 지역 풍토 기운을 듬뿍 받고 성장하였고, 지역 근대기의 발전 모습을 몸소 체험함으로써 예술이 가져야 할 기본 정신을 펼쳐 나갔다. 이들은 지역 문화운동가 1세대들의 의욕 못지않은 열정과 지식으로 지역 문화를 사랑하고 염려하였다. 즉, 자율성과 독립성을 최고의 예술적 가치로 의식하고 순수미술에 대한 열정과 작품 활동으로 1980년대 우리 지역 순수미술의 시대를 열어나간 것이다. 그래서 청년 미술가들이 걸어 온 흔적들과 인연들은 오롯이 우리 지역 1980년대의 미술사를 말해 주고 촉촉한 인문학적 감성을 제공해 주었다. 오늘의 포항 화단이 있기까지 순수하게 활동했던 그 시기의 사건과 작품들 그리고 중요한 장소와 인연들의 스토리는, 미래의 지역 문화예술이 영글어 가는 데 무형 자산으로 활용할 가치가 충분하다.

　기록되지 않은 삶은 바람이다. 바람은 먼지다. 먼지는 무(無)다. 인간은 옛날로 되돌아 갈 수 없음을 안다. 그래서 과거에의 그리움과 지나온 길에의 회상은 늘 아련하고 슬프다. 그나마 과거의 편지 한 장과 사진이 있으면 사그라져 가는 개인의 인생에 있어 자기 위안과 성찰에 대한 기회를 준다. 한 세월을 의미 있게 살아온 사람이나 사건들이 누군가에 의해 기록된다면 그와 그 시대는 무한한 생명을 얻는다. 그래서 그 시대에 먼지로 사라지는 것들을 기록한다면 다시 생명을 얻고 새로운 문화의 전환 기회가 될 수 있다.
　1980년대 젊은 미술가들이 있었기에, 우리지역 화단이 오래된 신선함을 가질 수 있게 되었고 우리만이 갖는 싱싱한 인문의 향기를 지니게 되었다.

1980년대 청년미술가들의 중학생 시절 미술대회에서 수상기념(스승 배원복과 김두호)
뒷줄 왼쪽부터 김왕주, 하민수, 이상철, 김형호. 아래 오른쪽 두번째 박선호 등

기억이라는 인문자산

1970년대와 1980년대의 문화 사회 정치사의 이야기를 영화와 TV로 많이 제작하고 있다. 한결같이 시대적 사건 뒤에 우리가 알지 못했던 비하인드스토리가 담겨있다. 특별한 영상효과 없이도 빠져드는 이유는, 그 시대를 살아온 우리들이 놓치고 몰랐던 사람 냄새 나는 이야기를 엮어서 만든 것이기 때문이다. 〈쎄시봉〉, 〈국제시장〉, 〈써니〉, 〈응답하라 1988〉 등의 영화들과 TV 연속극은 1960~70년대와 1980년대의 인물, 사건, 환경, 장소를 불러 내 메마른 현대인들의 감수성을 건드려 준다.

이러한 영화들은 인내와 배려, 꿈과 희생이라는 아름다운 인간 정신을 은유적으로 보여 줌으로써 어떻게 살아야 하는지를 제시한다. 그래서 기억이라는 무형 자산을 영상예술로 재생하여 인간의 순수성을 되찾아 주고 행복감을 제공한다. 비단 영화와 TV에서 그치는 것이 아니라 모든 문화장르에서 다루고 있다. 본래 트롯 가요는 하류의 음악으로 터부시되었는데, 지금은 방송계뿐만 아니라 모든 국민이 열광하다시피 한다. 사회 환경의 영향 탓도 있지만, 결국은 사람의 체온을 느끼게 해 주는 일상의 애환을 노래한다는 매력 때문일 것이다.

우리들도 우리 지역에서 일어났던 사소해보이지만 의미 있는 일들과 정체성을 기록하고 승화시켜야 한다. 과거, 청춘들의 아름다운 이야기가 더 이상 세월 속에 묻히기 전에, 나이 든 청춘들의 향기로운 인문 이야기를 알려야 한다. 문화예술의 역사는 당대 작가들이 기록해 놓으면 가장 확실하고 살아 있는 학문이 되기 때문이다. 또한, 우리 지역의 문화예술 사적 깊이를 더해주는데 도움이 되기 때문이다.

1980년대, 우리 지역 청년 미술가들이 활동했던 장소와 작품, 인물, 사건들은 우리 모두의 정서가 되고 또 다른 세계로 나아가게 만들 수 있는 동기를 부여해 준다. 이러한 무형의 기억들을 무심코 흘러 버린다면, 우리 지역 1980년대의 미술문화는 무미건조한 활동만 있었고 인문정신이 없었던 시기였다는 인식만 남게 될 것이다. 우리 지역 문화는 우리가 만

들어내야 하고, 지켜내야 하고, 널리 알려야 한다. 묻힐 수 있는 작은 이야기라도 훗날 어떤 사람에게 어떤 기회가 와서 어떤 울림을 만들어 낼 수 있는 자원을 제공해 줄 수 있고, 빈약한 미술사에 두께를 더하는 데 도움이 될 것이다.

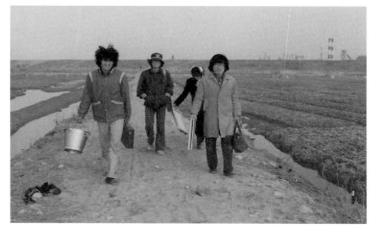

1980년대 향토미술회원들의 야외스케치 장면.
류영재가 수채화 물통인 금속양동이 든 모습이 인상적이다.

새로운 물감과 붓

주체적이며 진보적인 면을 강하게 표방했던 한국 화단의 1980년대에는 직접적이며 현실적인 사건들이 많이 일어났다. 한국현대사의 1980년대에는 큰 변화의 물결이 일었던 것이다. 1979년 10·26 사건과 연이어 1980년 5·18 광주민주화운동 등 국내의 전 분야에서 사회정치적인 큰 사건이 일어났다. 특히 민주화를 위한 지식인들의 각성과 문화적 저항운동이 봇물 터지듯 사회 각계각층으로부터 터져 나오던 시기였다.

미술 분야에서도 기존 화단에 대한 반발운동의 흐름 속에서 1979년 '현실과 발언' 같은 그룹을 비롯해 수많은 단체가 창립되고, 사회적 현실에 대한 관심을 대중들과 소통하려는 미술 경향이 급속히 확산되어 갔다. 이러한 국내 화단의 급격한 변화 속에 우리 지역에서도 그 바람이 조용히 일고 있었다. 앞의 글에서 밝혔듯 지역에서의 변화라 함은 국내 화단과 같은 경향이 아니라, 새로운 환경으로 변화하던 시기를 의미한다.

즉 한국 근대화를 앞당긴 포스코가 1968년에 건립된 후 세계적 기업으로 발돋움하고 있었던 시기는, 당시 어린 미술가들이 성장하던 시기였고, 1980년대에 들어와 주역으로 등장하며 문화예술 발전을 위해 기지개를 펴기 시작한 시기다.

1981년 8월 12일 두꺼비 다방에서의 '향토미술회' 전시는 1980년대 우리 지역 화단에 불어 닥친 새로운 변화의 조짐을 보여 주는 첫 전시이다. 이 전시는 세대교체가 완전히 이루어지는 변화를 의미하는데, 이들이 발표한 작품들이 그동안 우리 지역 화단에서는 볼 수 없었던 신선함을 선보였다. 1970년대 기존의 3~4명 작가들의 자연주의 사실화풍으로 겨우 명맥을 이어온 화단에 미술대학을 졸업한 지역 청년미술가들이 대거 정착하면서 이전에 볼 수 없었던 활력이 생기는 건 물론, 자율적인 작가 정신을 중요시하는 작품들을 선보였다는 점에서 의미가 크다. 비유컨대, 미술대학 재학생들이 새로운 화구박스에 새로운 물감과 붓으로 새로운 미술 정신을 펼쳐 보여 본격적인 현대미술사의 화단을 열게 한 것이다.

물수제비 효과

'향토미술회'가 무려 10년 이상 활동해 왔다는 사실은 지역 미술문화의 폭과 깊이 있는 미술사를 만들어 왔다는 점에서 큰 성과다. '향토미술회'는 주체적이고 자주적인 지역 미술문화 환경을 만들어 나가는 데 큰 효과를 발휘했다. 투철한 작가정신, 신선한 작품성, 열려 있는 개방성, 여성 미술가들의 왕성한 활동 등은 그동안 우리 지역에서는 볼 수 없었던 것이라 주목할 만하다. 이러한 일면은 현재 우리 지역 화단을 있게 한 원동력이 되었고 하드웨어적인 기반 조성과 지역 콘텐츠를 만드는 데 바탕이 되었다.

장두건미술상(2005년)과 포항 포스코 불빛미술대전(2007년)도 제정되었다. 포항시립미술관(2009년)을 개관했고 포항스틸아트페스티벌(2012년)을 개최했다. 이러한 기반은 포항 문화예술의 대표적 이미지로 성장했고 지역 브랜드로 널리 알려졌다. 그 중심에는 1980년대 '향토미술회', '포항청년작가회' 초기 회원들의 지역 사랑과 문화예술 발전에 대한 지대한 노력이 있었다.

'향토미술회'의 초기 회원들은 지역 원로 미술가들과 청년들이 소통하는 기회를 마련하는데도 많은 노력을 기울였다. 1980년대는 장두건이 그동안 수도권 지역에서 명성을 누리다가 고향을 위해 본격적으로 활동하던 시기다. 1986년 문예공간에서 첫 개인전을 시작으로 지역 문화예술인들과 교류를 시작했다. 박수철, 정대모, 류영재가 큰 역할을 했다.

장두건이 흥해 초곡 생가에 류영재, 최복룡을 비롯한 청년작가회원들을 불러 만찬을 베푼 적이 있다. 한옥에 15여 명의 청년 작가들이 상을 중심으로 둘러앉아 있었다. 잠시 후에 장두건이 부채를 들고 하얀 모시 적삼을 입은 모습으로 나타났는데, 초곡 仁同 張氏의 장손다운 기품으로 청년 작가들과 인사를 나누던 기억이 떠오른다. "앞으로 그림은 어떻게 그려야 되겠습니까?" 청년 작가 한 명의 질문이 있었다. 이에, 장두건은 "재현적인 미술 즉, 그대로 묘사하는 회화는 의미와 생명이 없다. 자기 주관

과 개성, 그리고 미술사 흐름에 충분한 사고력이 동반된 그림을 그려야 할 것이다"라고 말씀하신 게 나로서는 크게 들렸다.

또한 2002년 강문길, 이창연(1954~2010), 류영재, 최복룡 등 고향 후배들을 장두건이 회장으로 있는 '이형회'에 가입시켜 수도권 활동을 하게끔 힘을 보태기도 하였다. 2002년 이창연은 '이형회' 작품상을 받은 후 전업 작가로 활동하며 개인전(2004년, 세종문화회관)을 갖는 등 활발한 작업을 이어갔다. 장두건의 배려가 적지 않은 용기를 주었을 것으로 짐작된다.

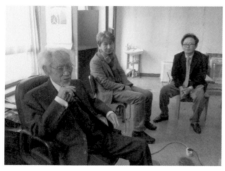

2014년 화업을 정리하는 장두건과 옛 청년화가들
(김갑수, 류영재, 최복룡)

신선한 활동

조각 분야에서도 첫 작가(김두환, 조정석)가 배출되었다. 평면미술을 시작하는 것도 여러 가지로 힘들었던 지역 환경에서 청년 조각가들이 배출되었다는 건 큰 성과이다. 당시, 스승이라고 따를 수 있는 조각 전공 미술교사도 없었을 뿐더러 조각에 대한 개념조차 몰랐던 상황이었기 때문이다. 문화예술은 어려운 환경에서 고귀한 예술정신이 생성된다. 어렵고 힘들게 시작했던 청년 미술가들, 자연스럽게 그들의 이야기가 작품에 녹아들고 우리 모두의 이야기가 만들어 졌던 것이다.

1980년 후반부터 청년 미술가 회원들이 크게 늘어나고 작품 경향이 다양화되었으며 수준이 높아졌다. 그리고 가족 이상으로 끈끈함을 유지했다. 또한 개방성도 오늘날 청년 미술가들이 지속적으로 결속되고 있는 면에서 긍정적이다. 포스코가 생긴 이래 외부 인구 유입이 급속도로 증가함에 따라 사립 중등미술학교가 많이 생겨났고, 젊은 미술교사들이 정착하는 것도 주목할 만하다. '포항청년작가회' 창립 이후 구성원 가운데 미술교사들의 비중이 커진 점도 눈에 띈다. 미술교사들의 작품 활동과 지역 사랑은 제2의 청년 작가들이 배출되는 동기가 되었고, 화단의 확장과 발전에 속력을 더하게 되었다. 이들의 안정적인 직업 덕분에 개인전을 발표하는 작가가 봇물처럼 늘어나고 선의의 경쟁을 보여 주는 경향도 변화된 화단의 주된 모습이다. 또한 경주청년작가들도 몇년 간 전시를 함께 하기도 했다.

여성 미술가들 배출도 본격적으로 이루어졌다. 오늘날 성별을 구분한다는 것 자체가 무의미한 이야기이지만, 동 서양사에서 비춰 볼 때 여성들이 자기 목소리를 내게 된 세월은 얼마 되지 않는다. '향토미술회'를 시작으로 젊은 여성 미술가들의 활동과 배출이 시작되었다는 것은 우리 지역으로서는 고무적인 일이다. 이전에는 고작 두세 명 정도였던 상황에서 젊은 여성 미술가들의 대거 배출은, 화풍의 다양성과 차세대 어린 미술가들의 교육과 양성을 담당하여 활기를 제공하는 데도 많은 역할을 했다.

그러나 이들은 '향토미술회'와 '포항청년작가회'에서 한동안 활동하다가 결혼과 함께 대부분 지역을 떠나게 되었고 그림을 중단하는 아쉬움을 남겼다. 1980년대에 활동했던 여성들 중 지금까지 작업을 해 온 이는 몇 명 되지 않는다. 이후 1990년대부터 '포항청년작가회'에서 배출한 수많은 여성 미술가들이 왕성하게 활동을 펼치고 있다. 지금은 미술가이자 기획자, 교육자로 활동하고 있다. 세월이 많이 변했다. 좋은 일이다.

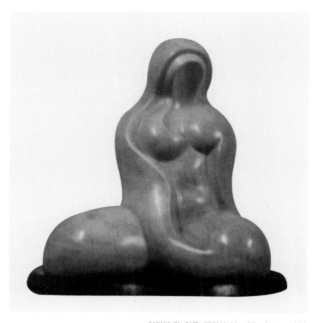

이경미 작. 인물, 대리석 60×60×60cm, 1998

우정과 사랑

청춘시대에 얽히고설킨 순수한 사람들의 관계와 열정을 보기 드문 요즈음의 미술 환경에서, '향토미술회'는 한 편의 드라마를 만들어 내기에 충분한 인간적 내용을 담고 있다. 이들은 평소에는 몸담고 있는 각 대학에서 생활하다가, 방학 기간에 모여 친목과 함께 미술에 대한 토론, 정보들을 나누며 방학이 끝나는 시점에 전시회를 가졌다.

1981년 규정된 '향토미술회' 회칙을 보면 '제3조(친목회) 회원 상호간의 친목을 도모하기 위하여 신입생 환영회를 실시하며 정기전이 끝나고 야유회를 실시한다. 기간은 1박 2일 정도로 한다.'라고 기록되어 있다. 이러한 회칙 덕분에 요즘에는 보기 드문 찐한 인문학적 스토리가 만들어졌는지도 모른다. 이러한 활동들은 그동안 공백이다시피 한 지역 화단과 메마른 문화예술 환경과 분위기에 신선한 기운을 제공했다는 점에서 상당한 역할을 했다고 볼 수 있다. 비록, 한국 미술사의 경향에 비추어 볼 때 다소 늦은 화풍의 기류를 선보였지만, 우리 지역 입장에서는 이들이 보인 그림들이 지역 미술의 '컨템포러리 아트'의 본격적인 신호탄이 되어 주었다.

또 하나 주목할 만한 사건은, 청춘들이 활동하다가 사랑으로 결실을 맺는 등 여러 커플이 탄생하여 결혼까지 이르는 회원들도 생겨났다는 점이다.

다음은 '향토미술회'와 '포항청년작가회' 초기회원으로 활동했던 작가들의 명단이다. 김갑수, 류영재, 이호연, 송태원, 이재숙, 김두환, 이창연, 김왕주, 김익선, 최춘선, 최향숙, 박병화, 박계현, 정영신, 최복룡, 이재화, 이봉주, 박현주, 홍진식, 김태우, 김미숙, 박성미, 설경숙, 송영길. 김귀주, 조정석, 김직구, 강화준, 윤기현, 한영미. 장지현, 배성규, 안영희, 김경수, 김은식, 박대호, 김미옥, 황보경, 이경미, 박지현, 김천애, 박경원, 김병태, 이경형, 강경신, 이재식, 안미란, 이휘동, 이규희, 전창석, 전기석, 홍태희, 이정우, 윤미숙, 모상조, 윤기현, 김은화, 이미은, 김종대, 이용규, 조복실, 심순옥 등 이다.

오디세이, 입시미술학원

　1980년대, 지역 화단의 활성화와 본격적인 미술가 배출에 또 하나의 원동력이 되어 준 문화공간은 입시미술학원이다. 1980년대는 연탄과 라면 시대다. 춥고 어려운 사람들에게는 생계와 직결되는 물품이다. 어머니들은 한겨울이 오기 전에 연탄을 많이 쌓아 두면 마음이 부자가 되고 부러울것 없다고 했다. 그래서 집집마다 부엌의 한편과 창고에 시커먼 연탄을 많이 쌓아 두던 기억이 떠오른다. 과거 입시미술학원에도 연탄난로와

라면에 대한 에피소드가 많다. 미술대학 진학을 위해 입시학원은 정오를 넘어 밤을 새는 청춘들이 많았는데, 삼문사 화방, 갈뫼 화실, 현대 미술학원에 있었던 인문 이야기도 연탄난로와 라면에서 피어났다. 엉덩이를 연탄난로 중심으로 옹기종기 모여 각자 한쪽 눈을 지긋하게 감고 연필로 석고상을 향해 비례와 대칭을 열심히 계산하던 데생 수업과 수채화 수업의 시절이다. 또한 이러저러한 사연이 있어 늦은 밤 집에 가지 못하는 청춘 미술가들은 난로 주변에 간이의자를 모아서 쪽잠을 청하는 경우도 허다했다. 쭈글쭈글하고 색이 바란 누런 주전자에는 모락모락 수증기가 피어오르고 때로 도시락, 노가리, 라면 등의 먹거리가 겨울철 미술학원을 한 폭의 풍경화로 만들었다. 연탄가스 냄새와 정겨운 사람 냄새와 청춘 미술가들의 열정이 뒤섞인 1980년대 입시미술학원은 추억을 대표하는 문화공간이었다.

청년 미술가들이 미술대학을 졸업하고 생계를 위해 지역에 정착한 경우가 두 가지 있는데, 중고등미술교사와 입시미술학원 운영이었다. 중고등학교 미술교사 자리는 구하기가 매우 어려웠다. 미술교사 자리를 얻지 못한 그 외의 미술대학 졸업생들은 입시미술학원을 운영하며 작품 생활과 생계를 꾸려 나갔다. 이창연, 김두환, 김왕주, 김익선, 배성규, 김직구 등은 초기에 입시미술학원 혹은 개인화실을 운영하며 활동했다. 비록 학원 간의 경쟁적인 영업 성격을 띠는 문화공간이었지만, 각 학원에서 배출하는 제2의 청년 미술가들은 아직도 당시의 인간미와 화젯거리를 회자한다.

우리 지역 최초의 입시미술학원인 현대 미술학원(강문길)과 더불어, 동아 미술학원(이방웅), 호석 미술학원(이호석)이 1970년대에 미술대학 진학을 위한 공간이었다. 그 뒤를 이어 1980년대 제2의 입시미술학원인 에뜨랑제 미술학원(김선호), 선 미술학원(김익선), 물감창고 미술학원(배성규), 포항 미술학원(이창연, 후에 김왕주가 인수), 입체 미술학원(김왕주), 중산 미술학원(이원창) 등이 활발하게 운영되며 청년 미술가들을 배출하는 데 일조했다. 이원창은 대구에서 활동하다가 포항에 정착하여 청년 미술가들을 배출했다. 이들 미술학원은 지역 미술문화 활성화와 질적

수준을 올리는 데도 많은 역할을 했다. 이후 1990년대 마띠에르 미술학원(박근일), 빈센트 미술학원(이휘동, 송길호), 시대정신 미술학원(곽근호, 김완), 청색시대 미술학원(이병우) 등이 뒤를 이어 많은 작가를 배출하는 데 역할을 했다. 입시미술학원이라는 공간에서 나름대로의 문화가 형성되었고, 가족적이며 낭만적인 분위기에서 작가 정신을 심어주는 데 기여를 했다. 이러한 분위기는 제3의 청년미술가들 배출로까지 이어졌다.

소소한 메세나

 1980년대 '향토미술회' 회원들이 주로 활동했던 중앙상가 거리의 업체들은 후원 역할도 톡톡히 했다. 맨스타, 삼문사 화방, 포항 미술학원, 준 음악감상실, 레스토랑 장미의 숲, 태극당, 곰 분식, 카페 올페, 양지 다방, 여성복 조이너스, 카페 테비, 경양식 레스토랑 빠뜨랭 등은 매 전시 때마다 경제력이 없는 청년 미술가들에게 금전적인 지원으로 후원했다. 한때 박수철이 운영했던 맨스타는, 수도권에서만 활동했던 장두건이 서울과 포항의 정보를 전하는 장소이자 청년 미술가들과 교류하는 장소이기도 했다. 삼문사 화방과 포항 미술학원은 전시회 때마다 단골로 후원을 했다.

 당시의 홍보물 자료 뒷면을 보면 후원업체 상호명 전화번호가 2국으로 시작하여, 4자리 숫자는 스마트폰 시대에 순간의 빛으로 몇 번 깜박이다가 사라져 버린 바람 자국으로 기억되고 있다. 족히 100년 전에 있었던 아주 오래된 일들로 여겨진다. 불과 20년 전만 해도 유선 전화기는 집안 중요한 자리에 위치하고 있었는데 말이다.

 영화 〈화양연화〉을 보면 말 없는 차우(양조위)와 리첸(장만옥)의 감정을 근대기 대표적 문물인 다이얼 전화기를 통해 극대화해 영화에 빠져들게 만들었다. 무겁고 둔탁한 다이얼 전화기를 사용하고자 청년 미술가들과 연인들, 친구들은 눈치껏 순서를 기다렸고, 다이얼을 돌릴 때마다 들리는 정다운 소리와 함께 '뚜~' 하는 신호가 울릴 때까지의 짧은 시간 동안 상대방의 마음을 헤아려 보는 두근거림과 기다림의 미학이 자아내는 추상적인 행복을 누렸다. 그래서 가장 아름다웠고 행복한 순간을 보냈던 기억의 편린들이 중앙상가 업체에서 만들어지기도 했다. 또한 이들이 위치해 있는 거리에는 입시미술학원들도 함께 있어 청춘들의 추억 앨범을 만들어 가는 데 중요하게 작용하고 있다. '향토미술회' 팸플릿 뒤표지는 그 시절 상가들을 소개하는 홍보물 게시판이었다.

도움주신 분

젊음, 사랑, 낭만 그리고 음악이 있는 곳 곳

準 준 음악감상실

POHANG JUN Music Hall & Restaurant

☎ 3 - 0474

Restaurant

장미의 숲

☎ 2 - 8280

TABBY

CAFE 태비는 쪽램들 사랑합니다.
OPEN: 86. 8. 23 (土) ☎ 44-1102

관인 포항미술학원

美大입시전문학원

☎ 3 - 1348 (곡강슈퍼3F)

남성 의지를 표현한 패션

맨스타 MANSTAR·

포항대리점

☎ 3-2506

지성과 패션문화의 만남

Joinus
조이너스

포항백화점 뒷편

☎ 2 - 7815

COFFEE /SNACK

P 빠뜨랭
PATELIN
T. 3/4458

태 극 당

TAE GEUK DANG
BAKERY

☎ 3 - 3390

음분식

무궁화 백화점 뒷골목

☎ 2 - 7001

은은한한 시설

대영인쇄공사

T. 74-6604
74-2232

온제
CAFE

T. 42-1037 신도사무기앞

Coffee Shop

양지다방

(뉴욕제과 지하)

T. 3 - 3636

향토미술회 도움주신 중앙상가 업체

포항청년작가회를 소회한다

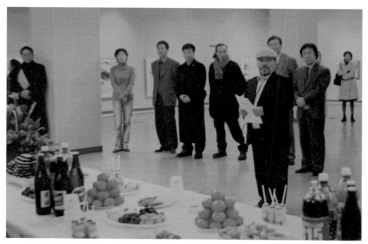

1996년 포항청년작가회 정기전 개막행사 모습

1980년대 초 포항의 미술 현실을 보자면, 향토미술회(미술대학 졸업 및 재학생 중심) 활동이 정기적으로 있었고 가끔 외부 화가들의 개인전이 있었다. 그리고 하나 둘씩 늘어나는 화실과 미술학원이 있었다. '청년작가회'는, 1988년 향토미술회가 미대 졸업생으로 한정되어 회원 수가 적어지고 소원해질 시점에 선배 몇몇의 발기로 창립했다.

포항청년작가회는 미술대학 졸업 후 회원의 3분의 2 이상 찬성으로 입회할 수 있었고, 40세 되는 해를 기점으로 명예회원이 되었다. 창립 때 회원 구성을 보면, 향토미술회(4년제 미술대학생)에 가입하지 못한 회원과 더불어 연령 중심으로 회장이 선출되었다. 이러한 생각은 미대 졸업, 학연 중심의 당시 현실에서 지연, 학연 등에서 벗어난 청년다운 열린 생각으로 회원 상호 친목도모의 끈끈한 우정과 선후배의 위상으로 이어져 오

는 계기가 되었다. 당시 포항은 일반인 중심의 전시회가 있었지만, 청년 작가 전시회 기간 동안에는 미술동호인, 시민들, 각급 기관장들의 많은 성원과 축하가 이어졌다.

창립 전시회는 포스코 주택단지 소재의 지곡동 아울렛 매장 지하 전시 장에서 열렸고, 30호 이상 대작 위주일 때는 회원 상호 간에 작품 품평회 를 했다. 서로 다른 예술관으로 논쟁이 격렬하게 이어지기도 했다. 전시 회 이후 회원 간의 친밀감은 더 많은 발전적 경향 - 작업량, 독서량, 공모 전 입상역량, 음주량 - 으로 이어졌다.

1990년대, 사랑하는 회원 간의 결혼, 타 지역 이사, 유학 등으로 각자 왕성한 활동 속에 필자는 42세까지 회원으로 있었다. 당시 대백쇼핑 갤 러리는 청년작가에게 작품 발표 기회를 많이 제공했고 회원 간의 사랑방 역할도 했다. 구상적 작품, 실험적 작품 등 다양한 장르의 작품들이 활발 하게 생산되었다.

이와 관련하여 소회하면, 당시 매번 여름과 겨울에 야외 스케치를 갔 었고 일상에서는 선배와 후배와 늦은 시간까지 예(藝)＋술(酒)을 한 후 여 관에서 합숙하는 일이 종종 있었다. 아침에 일어나 집으로 가려고 했으나 신고 온 양말이 없었다. 알고 보니, 기상 순서로 차례로 귀가하며 깨끗한 양말부터 착용했던 것이다.

영덕 팔각산 스케치 산행 때는 민박집에서 잠을 청했다. 아침에 일어 나 보니, 과다한 군불과 과다 음주로 늦잠을 자 구들장 방바닥이 검게 타 있었다. 김치찌개, 음주, 예술 논쟁 등으로 애정을 보여 준 선배 회원과 민박집 주인아저씨의 기억이 새롭다. 이후에도 선배님의 독서량에 견주 어 후배들의 독서 경쟁의 시간들…, 포항 송도 앞바다에서 '영일만 정신 과 포스코 정신을 상기해 보자'는 선배의 반 강압적 책려로 겨울바다에 잠수한 그해 겨울, 나를 포함한 대다수 회원에게 겨울 내내 콧물감기를 안겨 주었다.

40년 전 장발의 시대, 막걸리와 주막, 팝송과 음악다방…. 생각할 것들 이 많고 회상의 즐거움이 있다. 생각해 보면 아득하다. 그립다! 시간의 흐

름인가? 내 예술혼의 나약함인가?

벌써, 창립회원과 명예회원 몇 분은 더 이상 세상에 없다. 해마다 전시 회장에 가면 마음 한편이 허전하기 이를 데 없다. 그래도 따뜻하게 반겨 주는 후배들, 그들 작품 속에서 명예회원으로서의 책무감, 젊음과 행복을 느낀다. 청년 작가 출신들이 지역 미술협회 및 예술문화계에 중추적 역할 을 하고 있음에 자긍심이 깊어진다.

글 최복룡

'영일만 image'전 포스터(1992년)
아래 김직구, 좌측부터 최복룡, 장용길, 안미란, 박경원, 김왕주, 김천애, 이창연, 박근일
위쪽 왼쪽부터 장지현, 배성규, 김두환, 김익선, 류영재

청년, 서울 경인미술관에 가다

1980년대 그동안 포항미술 발전의 염원을 가지신 선생님, 선배님들의 열정으로 예술작품 창작의 발판을 다져 놓으신 덕에 젊은 청년작가회가 맘껏 작품 활동을 할 수 있는 계기가 되었다. 하지만 포항청년작가회 전시회가 우물 안 개구리라는 인식을 청년 작가들은 항상 고민해 왔다. 그래서 포항 지역을 떠나 다른 지역과의 교류를 통해 예술창작의 시야를 넓히고 다양한 예술작품의 경험과 새로운 방향을 모색하기 위해 경주, 울산 등 타 지역과의 교류를 통해 우리의 모습을 찾으려 노력했다.

포항의 미술학도들이 예술창작의 열정이 한창 피어날 1999년 무렵, 당시 청년작가회장(박경원)과 몇몇 회원들은, 우리나라 예술문화의 중심 서울에서 포항의 젊은 작가들이 그동안 활동해 오며 축적된 창작 에너지를 발산해 보자는 취지로 서울의 인사동에서 포항청년작가회란 이름으로 기획전을 계획했다. 하지만, 큰 기획전에 필요한 재정을 부담하기는 매우 부족한 상태였다. 회장을 중심으로 백방으로 노력한 끝에 포항 출신 전 국회의원 허화평을 찾아가 포항의 젊은 청년작가들의 서울 기획전 취지를 설명해 드리니, 흔쾌히 모든 지원을 적극적으로 해 주겠다는 약속을 받았다. 포항 출신의 저명인사들과 멋진 행사가 될 수 있도록 철저히 준비를 하자고 했다. 또한, 전 대한체육회장(김정행), 전 국회부의장(이상득), 전 포항시장(정장식) 등의 연계지원 협조도 받을 수 있었다.

포항청년작가회원 모두는 일사천리로 기획전 행사 준비에 박차를 가했다. 철저한 작품 준비는 물론 서울 인사동 경인미술관 계약과 포항, 서울 간 교통, 숙박, 그리고 초대 손님 등 모든 제반 행사 준비가 계획대로 진행되었다. 포항청년작가회의 이름으로 첫 서울 인사동 경인미술관 기획전(1999. 8. 4~10)은 모든 회원은 물론, 포항 지역의 선배 작가들까지도 설레게하는 일이었다.

1999년 포항청년작가회전. 경인미술관 기념촬영

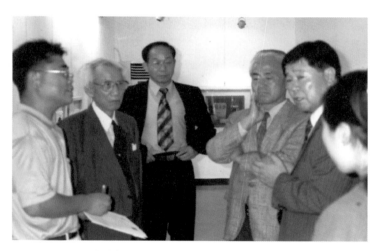

1999년 포항청년작가회전. 서울 출향 인사들과 함께(좌측부터 박경원, 장두건, 허화평 등)

1999년 8월 4일 오후 6시, 인사동 경인미술관에서 '포항청년작회전'이 개최되었다. 장두건 화백, 허화평 전 국회의원, 김정행 전 대한체육회장, 이상득 전 국회부의장 등을 중심으로 재경 포항 출신의 저명하신 각 분야 인사들과 재경포항향우회원, 기업가, 회원들 가족, 지인 등 오픈 전시장은 발 디딜 틈도 부족할 정도로 많은 화환과 참석 인원을 선보였다. 경인미술관의 관계자들도 큰 행사에 놀라워했다. 전시회 오픈행사에 많은 격려의 말씀과 포항청년작가회의 열정에 대해 응원을 해 주었고 더 많은 관심으로 포항 지역의 예술 발전에 보탬이 되겠다는 의지도 보여 주었다. 작품을 오랜 동안 감상하면서 각각 회원들의 작품 설명도 듣고 많은 격려도 해 주었다.

북적북적한 오픈 행사가 끝나고 인사동 한 식당에서 또 한 번 그동안의 노력에 대한 격려를 받고 많은 음식을 먹으며 포항청년작가회장은 물심양면으로 처음부터 끝까지 모든 전폭적인 지원을 해 주신 포항 출신의 대표 인사께 감사의 말씀과 인사로 회원들을 대표해 전달하였다. 이로써, 포항 젊은 작가들의 열정과 사기를 끌어 올릴 수 있는 계기가 되었고 지역의 미술 발전에 한 부분을 보탤 수 있었다는 자부심을 가지게 되었다고 회원들은 말했다. 비록, 포항청년작가회의 많고 오랜 행사 중 하나이지만 아주 뜻 깊고 의미가 있는 기획전이 아니었나 되뇌며 미소를 머금고 회상해 본다.

글 박경원

청년 화가들의 추억 가치

디지털 문화 시대에 불과 얼마 되지 않은 과거의 흔적들이 **빠른** 속도로 사그라지고 있다. 우리들 또한 다시는 되돌아 갈 수 없는 그립고 아련한 추억들을 **빠른** 속도로 잊어버린다. 그러다 간혹 대도시에서 사는 그들이 만들어 낸 향수 어린 과거의 창작물에, 그땐 그랬지 하는 마음으로 추억을 회상하곤 한다. 아쉬운 점은 우리 지역에도 주체적인 과거의 스토리가 있고 그 시대에 있었던 무형의 이야기들이 많다는 것이다. 우리 시대에 함께했었고 경험했던 과거의 예술인들 이야기를 담아낸다면 진정한 시대적 얼굴을 보여 주는 것이 되고 살아 있는 역사가 된다.

우리 지역은 그동안 업적을 남긴 유명 예술인들만 기록하고 거론되었다. 그들의 흔적과 인생사는 언제나 읽고 들어도 감동을 준다. 그만큼 피부에 와 닿는 지역 인물이기에 진한 여운을 남긴다. 하지만 그들의 주변에 소박한 인물들과 작은 이야기들이 있었기에 그들이 빛날 수 있었다. 그래서 큰 빛에 가려 묻혀 버린 화가들과 사건들, 그리고 재밌는 이야기들이 중요하다. 잔잔한 울림과 재미를 주기에 이들에 대한 자료를 모으고 기록하고 남기는 일이 필요하다.

우리 시대는 우리가 주인공이다. 우리가 주체가 되어 지역 문화를 만들어 나가야 한다. 세월이 가면 내가 겪었던 옛날의 소소한 이야기도 증발되고 자료마저도 소진되고 만다. 그래서 내가 가지고 있는 남은 자료 한 점이라도 추억의 이야기 옷을 입혀 재소환 한다면 그 자료에 생명이 부여되고 영원성이 성립된다. 그리고 그 자료는 개인의 것이 아니고 우리 모두의 자료가 되어 미래 세대들에게 전수된다.

촉촉한 기록이 주는 맛

현대인들 대부분은 마음에 유리벽을 만들어 놓고 있다. 불과 30년 전만 해도 같이 활동하는 작가끼리 가정사와 고민, 문제 등을 훤히 알고 있었고, 함께 울고 기뻐하고 도움을 주는 공동체 문화가 있었다. 현재는 그런 문화가 없다. 서로에 대해 아는 것이 너무 없기 때문이지 않을까 하는 생각이 든다. 화젯거리도 없기 때문에 접근하기가 머쓱하고, 머쓱한 세월이 길어지면 오해와 반목이 생길 수 있다. 이러한 건조한 시기에 촉촉한 한 줄기 소나기처럼 누구나랄 것도 없이 과거의 회상은 좋은 것이고 웃음을 자아내는 공동의 화젯거리가 필요하다.

『Since 1981. 그때 그림 그 사람』 발간으로 현재의 우리가 주인공이었던 1980년대 청년 미술가들의 작은 삶의 이야기들을 들춰내 웃음을 한번 자아내어 보자는 취지와 함께, 세월이 흘러감에 따라 사라져가는 자료들을 일괄적으로 모아 기록해 보고자 했다. 1980년대 당시 활동한 청년 미술가들의 환경과 사건, 인물들을 약소하나마 인문학적 방법으로 접근하여, 개개인이 가지고 있는 소중한 기억들을 글로 남기고 젊은 시절의 사진과 자료들을 취합해 묶어 만들었다.

1980년대 청년 미술가들이 참여해 만든 이번 서적은, 각자 가지고 있는 자료들을 끄집어내는 동기를 부여하는 데 모두가 웃음을 자아냈다. 수집한 자료들을 모으고 퍼즐 맞추듯 하나하나 맞춰 가며, 잃어버린 세월의 향수를 회상하고 우리 모두가 작은 미술의 역사를 만들어 갔다는 점에서 의미가 있었다.

마치 옛날 마을 입구에 들어서면 초라한 점방 가게에 마음 좋은 주인이 동네에서 일어나고 있는 소식을 가게에 들르는 사람에게 들려주는 것처럼 말이다. 그런 오래된 향수를 전해 주는 역할을 하는 이야기책으로 다시 태어나게 된 것이다. 1980년대 미술가들이 걸어온 이야기들을 후배 미술가들이 알아 가길 바라고, 1980년대 지역 미술문화를 바탕으로 새로운 문화 창출에 도움이 되는 자료집으로 기억되기를 바라는 마음이다.

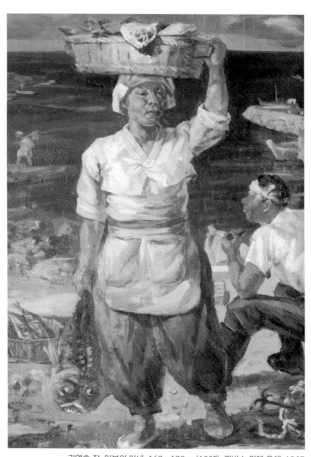

권영호 작. 어부의 아내, 162×130cm(100F), 캔버스 위에 유채, 1967

순진한 화단

 '지금'이란 단어는 어제가 있었기에 존재하고, '발전'이란 단어는 과거를 발판 삼아 지금에 이르렀음을 의미한다. 1980년대 이전, 우리 지역 미술사는 순진했다. '순진'하다는 단어는 꾸밈이 없고 순박하다는 뜻이다. 즉, 현대라는 어감에서 느껴지는 '심플'하고 '세련'된 이미지와는 거리가 멀다는 의미이다. 우리 지역에 유입되는 새로운 시각문화가 아주 초보적 수준이었다는 것을 보여 주고, 문화예술의 토대가 전무했다고 추측할 수 있다. 그러나 척박한 환경에서도 새싹이 자라듯이, 지역 선배 작가들의 전시활동으로 미술문화를 나름대로 펼쳐 보였다. 이는 오늘날 우리 동네 화단을 단단하게 만들어 준 초석이 되었다.

 현재의 문화예술은 새로운 것, 미래지향적이고 과학적인 것을 추구하는 경향을 보여 주고 있다. 점점 더 새로운 면을 추구하다 보니 한국의 비빔밥과도 같은 '통섭', '융합'의 문화가 대세인 시대로 와 버렸다. 이른바 글로컬리즘의 시대인 것이다.

 우리 지역에도 이러한 변화의 물결이 급속도로 유입되는 것이 반가우면서도, 한편으로는 우리 동네의 고전적인 발자취가 잊혀 가고 있다는 우려와 아쉬움이 든다. 차마 말로 표현할 수 없을 만큼 고생을 다한 어머니 세대의 가치 있는 희생이 묻히는 듯한 애잔함이라고나 할까. 과거의 우리들이 걸어온 길이 빠른 시간에 먼지가 되어 버릴 것만 같은 기분이다. 어머니가 있어 나의 정체성이 확립되었는데, 선진 미술의 바람이 휘잉 불어와 앞 세대의 가치들이 퇴색되어 가는 느낌이 든다. 어머니들이 그러했듯이, 우리 지역만이 가지고 있던 깡다구 시대의 사연을 재료로 우리만이 만들어 낼 수 있는 미술문화의 비빔밥을 만들어야 한다.

대도시의 입장에서 1980년대 이전의 우리 지역 화단은 초보적이고 순진하게 보인다. 그러나 적은 인원수였지만 화가라는 이름으로 인생을 걸었던 사람들이 존재했다. 또한 관련된 사람들과 인연을 맺으며 지역의 얼굴과 정서를 만들어 내던 시기였다. 비록, 소박한 화단이었지만 궁핍한 생활을 겪으면서도 끝까지 붓을 쥐고 있는 사람들은 그 자체만으로도 숭고했다. 그래서 그 그림은 우리 지역의 문화이며 얼굴이며 역사이다.

　　한 번도 유명해보지 못한 작품일지라도, 지역 공기를 마시며 완성된 그림들은 순전한 포항의 예술인 것이다.

　　지역 미술가들의 작품에는 당시의 생활상이 묻어 있어, 지역 인문학을 엿보는 데 아주 유익하다. 그들의 그림 속에 담겨 있는 생각과 사연들 그리고 당시의 장소성에는 우리 지역의 역사적 가치가 있다. 그런 의미에서 오래된 예술품은 영원한 생명을 품고 있고 사랑받을 수밖에 없다. 그 그림들은 누군가 우리 지역을 사랑하게, 또는 과거와 현재를 잇는 가교역할을 한다.

　　그때 그 작가들은 어떤 마음으로 그림을 그렸을까?

박수철 작. 오후의 驛舍, 100×50cm, oil on Canvas, 2002

DNA, 그 탁월함

　고향을 떠나 생활했던 예술가들은 고향의 DNA를 숙명적으로 안고 산다. 이러한 선상에서 바라보면 우리 지역 미술가들이 소중하지 않을 수 없다. 우리 지역 예술가들을 우리가 아껴야 하고 작품들을 보존하고 미래 자산이 될 수 있도록 예술로 승화시켜야 한다. 우리가 아니면 누가 우리를 아낄까?

　세계적인 화가나 국내의 이름 있는 작가들의 작품을 알려 주는 화집은 얼마든지 찾아 볼 수 있다. 그들은 미술사에 큰 업적을 남겼기에, 우리들은 열광하고 먼 길을 마다하지 않고 스스럼없이 돈을 쓰며 미술관 전시를 관람하고 화집을 구입한다. 부러운 일이다.

박근일 작. 정물, 90.9×72.7cm, oil on canvas, 1998.

반면, 지역에 산다는 이유로 대체로 잊히는 숙명을 떠안고 사는 지역 화가들이 수없이 많다. 안타깝다. 어차피 한 번 태어난 인생, 태어난 곳에서 선진 지역의 화가처럼 살지는 못하더라도 잊히지 않고 기억되기를 바란다. 그것이 가능하도록, 작가가 영원한 생명을 얻을 수 있도록, 돕는 길이 있을 것이다.

　지역 미술을 공공적이며 계획적으로 널리 알리는 시스템을 구축하고 주체적인 계획으로 홍보한다면, 현존하는 미술가는 물론 이름 없이 묻힐 화가와 작품도 생명을 얻을 것이다. 시간이 흘러 당대에 이해받지 못하던 작품이 재조명 될 수도 있고, 독자들에게 이해의 깊이를 선사해 줄 것이며, 지역의 품격을 더해 줄 것이다.

　필자가 2006년 포항시립미술관 개관 학예사 준비 요원으로 근무하던 시절, 전국 공립미술관 출장 업무를 자주 갔었다. 서울, 부산, 창원 등의 지역을 방문했다. 여러 곳을 방문했지만 미술관마다 특별하게 기억에 남은 전시가 없었다. 유명 작품들로 대규모 기획 전시를 만들어 미술관마다 역량을 보여 주려는 전시회가 대부분이었다. 기획 전시 타이틀만 다를 뿐, 유명 작가의 작품이 이 미술관도 전시되어 있고 저 미술관에도 전시되어 있었다. 그런 와중 유일하게 기억에 남는 전시는, 부산시립미술관의 '부산근대미술전'이었다. 부산의 역사성만큼이나 큰 울림을 주었는데, 전시회장을 나올 때 가슴이 저며 오는 느낌을 받았다.

　"아! 이것이 진정한 기획 전시구나! 그리고 지역 미술관은 이래야 하는구나" 하고 머리를 얻어맞은 듯했다. 작가의 번민과 예술가로서의 생각들이 고스란히 담긴 그림을 보는 내내 숭고함이 느껴졌다. 한국의 격동기를 고스란히 함께해 온 작품들이라 더욱 애착이 갔다. 특히 불의 화가 김종근의 촛농이 떨어지는 작품은, 방울방울 촛물이 떨어지는 자리가 검게 그을려져 삶을 치열하게 살아온 작가들의 삶을 대변하여 주는 것 같아 가슴이 짠했다.

　결국, 부산의 근대미술전은 부산의 감성을 보여 주었기에 감동이 컸던 것이다. 그 전시는 명성이나 작품성을 따지는 분석적인 전시가 아닌, 살아 있는 작품을 그대로 직접적으로 보여 줘 관람인들을 매료시켰다.

또한 미술관 한편에 근대미술아카이브 자료실이 있어서 감동이 배로 전해졌다. 우리 지역만이 가지는 히스토리가 중요하다는 것과 그 지역만이 가지는 미술사가 특별하다는 것을 깨달은 전시회였다.

열과 성을 다해 만들어 내는 기획 전시는 또 하나의 문화를 창출하고 전시 효과는 중요한 결과를 남긴다. 부산근대미술전에서 부산의 본질을 볼 수 있었다.

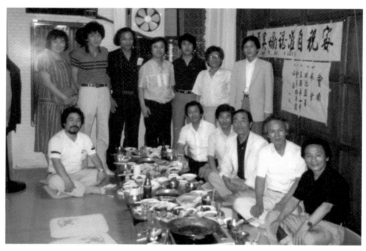

1987년 포항미술협회 승인 자축 모습. 앞쪽 오른쪽부터 박인호, 조희수, 배원복, 신정기, 이호석, 이창연
뒷쪽 오른쪽부터 이원창, 김두호, 배현철, 강문길, 명동수, 류영재, 김미지

지역성과 인문성의 소환 이유

영국의 경우, 아트스타들을 국가적인 차원에서 대대적으로 기획홍보 하고 아낌없이 돈을 쏟아 붓는다. 계획적으로 또 집중적으로 스타를 만들어 낸다는 것이다. 여기에는 오래전부터 계속되어온 깊이 있는 예술지원 행정력이 작용하고 있다. 이러한 일면을 보았을 때, 역량과 자본이 없는 작은 나라와 지역의 개별 화가들이 아트스타가 될 확률은 극히 적을 것이다. 그런 이유만은 아니겠으나 지역 미술가는 일찍 의욕을 잃고 붓을 꺾는다.

잊힌다는 의미는 다음이 없다는 뜻이고 문화의 맥과 발전이 끊긴다는 의미이다. 선진국의 경우, 아무리 작은 도시라도 그 지역의 역사성을 증명해 주는 자료나 예술품을 보존하고 가꾸고 알리려는 의지가 강하다. 반면, 이를 도외시하는 나라들은 예술의 깊이가 없고 이야기가 없는 싱거운 나라로 전락한다. 인구 소멸과 문화 공백이 있을 수밖에 없고 그 도시는 도태될 수밖에 없다.

문화예술적 풍부함과 켜켜이 쌓여 있는 미술사적 스토리가 굵직하게 남겨진다면, 우리 지역도 깊이와 품격이 있는 도시 이미지로 각인되어 질 것이다. 그러므로 작품은 물론 공중에 떠다니고 있는 아름다운 이야기들과 사건들, 사라지고 있는 귀한 자료들을 후세들에게 전하는 것이 오래된 젊은 화가들이 해야 할 책무이다.

누구랄 것도 없이, 누가 그렸건 간에 세월의 때가 묻은 작품 앞에서 깊은 울림을 받는다. 그리고 작품 속에 내재되어 있는 사연을 궁금해 한다. 이 사연을 엿보는데서 신비롭고 무궁한 재미를 발견한다.

1980년대 우리 지역 화가들의 작품도 그러하다. 작품을 이리 따지고 저리 따지는 분석적인 공기가 아닌 그때 그 시절 화가의 개인적 사연들을 맛있게 곁들이면, 시민들이 작품을 보는 재미가 배가 되지 않을까 싶다. 화가들이 살았던 시대의 지역성과 역사성, 인문성을 수집하고 자료화하는 것의 중요함이 여기에 있다.

이휘동 작. 무제, 145.5×112.1cm, oil on canvas, 1994

단발머리 소녀의 미술 숙제

우리 지역 근대 작가들의 최초 개인전을 열거해 보면 서창환(1947년 제1회 포항영일군청 회의실), 장두건(1956년 도불 개인전, 신세계화랑), 박영달(1957년 제1회 사진개인전, 대구미문화원), 최종모(1956년 제1회 유화 개인전, 포항중앙초등학교)들이다. 이들이 포항미술사의 시원이다. 이중 순수하게 우리 지역에서 첫 개인전을 개최한 이가 서창환과 최종모이다. 서창환은 함경남도 흥남 출신으로, 해방 이후 포항중학교에서 미술교사로 재직했고, 최종모는 지금의 청하중학 전신인 해아농업고등학교(海阿農業高等學校) 설립과 함께 교장으로 역임하였고(1952~1959년도)독학으로 그림을 공부했다.

한국 현대미술의 거목으로 평가되고 있는 장두건은, 일제 강점기 때 일본 유학을 한 후 해방과 더불어 줄곧 서울에서 왕성하게 작품 활동을 펼쳤다. 1950년대 후반에 파리로 유학을 가 독자적인 화풍을 이뤘고, 1980년대부터 우리 지역 화단과 젊은 작가들에게 직간접적으로 후원과 관심을 쏟았다.

1950년대부터 2009년까지 우리 지역 화단은 '포항미술의 오디세이'였다. 소박하고 미숙한 우리 지역 화단이었지만, 60여 년간의 적지 않은 개인전, 단체전, 기획 전시가 이루어졌다. 지금의 화단이 있기까지 지역 미술가들이 고향을 사랑하는 마음으로 희생과 수고를 마다하지 않았다는 게 참 감사하다. 그리고 사람 냄새가 물씬 풍겼던 문화 공간(다방 또는 공기관의 회의실)인 보리수 다방, 흑장미 다방, 두꺼비 다방 등에서 활동했던 순박한 작가들이 있었기에 맥을 이어왔다는 점에서도 긍정적이다.

필자가 화가의 길을 걸을 수 있게 된 것도 어느 다방에서 본 조각전 덕분이었다. 중학교 시절 미술 선생님께서 미술작품 관람 숙제를 내 주었는데, 어린 나이에 다방을 기웃거리는 것도 힘든 시대에 공인된 허락 하에 다방에 숙제를 하러 갔던 것이다. 조각 작품이 전시되어 있었다. 그때 '조각이라는 것이 이런 것이구나!' 하는 사실을 처음으로 보았고, 미술이라면 그리는 것만이 전부였다고 생각했던 시절이어서 다소 충격을 받았다.

미술 선생님의 자그마한 동기부여가 한 소녀로 하여금 화가의 길을 걷게 한 것이다. 세월이 흘러 현재의 꿈틀로 일대에 천마화랑, 수화랑, 한일화랑, 문예공간, 포항현대미술관 등의 개인 운영 전문 갤러리가 생겨났다. 오래 가진 못했지만, 이들 문화공간이 있었기에 오늘의 화단이 있을 수 있었다.

1963년 흑장미다방(이방웅 개인전 전경)

1978년 두꺼비 다방 전시전경(앞쪽 강문길, 이방웅, 뒤쪽 김두호, 이호석)

새로움, 미술의 내용과 형식

1981년부터 청년 미술가들이 작업한 그림들은 지역 문화예술에 변화의 바람을 불게 했다.

1970년 후반, 당시 매매 목적의 상업적인 동양화와 천편일률적인 사실주의의 지역 화단 분위기에서 이들이 펼친 미술의 내용과 형식의 다양성은 신선함 그 자체였다. 이들이 보여 준 개성들은 오늘날 지역 미술문화의 뿌리로 자리매김했다. 대도시보다 다소 늦은 감이 있지만 추상, 조각, 디자인, 공예, 설치, 행위예술, 개념미술 등을 펼쳐 보였던 그들의 활동은, 우리 지역 도시 확장에 있어 세련된 감성이 필요했던 시기에 적절하게 안착했다.

청년 화가들의 신선한 점을 열거해 보겠다. 우선은 표현 형식이다. 자연주의적이고 향토색이 짙은 풍경화와 정물화 일색이었던 분위기에서 자기의 생각과 의식, 감정을 투여한 구상 표현을 선보였다는 점이다. 지역이 처해 있는 상황을 전달하려는 감정을 드러내 보였다는 것이다.

지역 현실을 반영한 풍경화와 정물화, 황량한 공터, 노동의 현장과 인물을 통해 냉철한 시대성을 보여줌으로써 작가의 고민을 읽을 수 있는 작품을 볼 수 있었다. 색채와 구도, 표현 형식의 변화를 가져와 미술이 단순히 아름다움을 표현하는 예술이 아닌 작가의 정신을 중요시하는 예술로의 변화였다. 물론 누드화나 풍경화에서도 기존의 화단에서 볼 수 없었던 기법과 구도, 채색 방식으로 새롭고 다양함을 보여 줬다. 또한, 반구상 회화도 선보이는 등 신선한 시도들이 풍성했다.

추상회화의 형식도 '향토미술회'에 의해 처음으로 선보였다. 한국추상미술의 태동은 주경[3]이 1930년대 18세 나이에 〈파란〉을 제작하여 한국 최초의 추상작가라고 평을 받은 이후로, 1950년대 기하학적 추상미술과 1960년대의 엥프로멜 추상미술 흐름에 이어 1970년대 단색 추상회화로 이어졌다. 1980년대 한국 화단에는 민중미술 시대가 도래한 상태였다. 이러한 일면을 보았을 때, 우리 지역의 추상회화는 지극히 늦은 편이었다. 일부 구상과 추상을 넘나드는 작가도 있었지만, 지속적으로 추상화 작업을 하는 이는 드물었다. '향토미술회'를 통해 추상회화만 고수하는 작가는 두세 명에 불과했다. 아마도 추상화에 대한 지역민들의 인식 부족과 생활인으로 살아갈 수밖에 없는 화가들의 실험적인 정신이 미약했음이 아닐까 짐작된다. 추상 작업을 지속적으로 보여 준 청년화가로는 이호연이 있었다. 박경원, 김천애가 뒤를 이었다.

우리 지역으로서는 쇼킹할 만한 신미술을 처음 보여 준 전시회가 열렸다. 처음으로 개념미술의 경향을 보여 준 김갑수의 '간격 좁히기(1999년 대백 갤러리)'와 '영일만과 자아 정체성'이라는 전시회였다. 개념미술이란 종래의 예술에 대한 관념을 외면하고 완성된 작품 자체보다 아이디어나 과정을 예술이라고 생각하는 미술적 제작 태도를 가리킨다. 우리 지역에서 이러한 미술 양식을 처음 보여 준 김갑수의 전시회는, 지역민들에게는 생동하고 이상했다. "이게 뭐냐? 미술이냐? 무엇을 보여 주려는 건데" 등 수많은 말을 남긴 전시회였다. "작품이 어디 있어요? 여기 뭐하는 거예요? 이게 작품인가요?" 등 관람인들의 반응이 웃음을 자아내기도 했는데, 한편으로는 그만큼 우리 지역에서 새로운 경향의 미술작품을 보기 힘들었고 보여 주지 못했다는 것을 말해 줬다.

3 주경(1905~1979). 18세 나이에 〈파란〉〈생존〉 같은 추상작품을 첫 시도한 작가로 명성을 얻었다. 해방 이후 대구에 정착하여 대구 계성학교 미술교사, 경주여중 교장, 경북 장학관, 미술협회 초대 경북지부장 등을 역임하며 후학 양성과 함께 영남 미술문화 발전에 많은 기여를 했다.

"나의 작업에서 반영과 그림자는 아름다운 것이라기보다 아름다움에 관한 것이다. 질료적 차원의 매체를 비물질화 함으로써, 구획 지워진 형태의 재현성 즉 회화의 물질적 이미지와 실재 사이의 간격 좁히기이다. 그것은 자연의 외관을 모방하려는 것이 아니라 자연의 조건과 내용을 모방하는 것이며, 세계 내의 자신을 위치 지우는 가능성의 모방이다. 따라서 나의 작업은 리얼리티reality 자체이거나 리얼리티의 힘을 문제 삼는다."

<div align="right">간격 좁히기 전시회 도록 서문</div>

김갑수 작. 간격좁이기-빛으로부터, 20×30cm, Acrylic, spot light

회화의 낭만성만 생각하고 왔던 관람객들에게 미술의 새로운 단면을 김갑수가 처음으로 선보임으로서, 지역 현대미술의 수준을 올려놓았던 전시회이다. 지금은 IT기술 발달로 세계적인 미술 정보와 지식을 가지고 있어 웬만한 작품 앞에서도 관람객들은 놀라지 않는다. 김갑수의 전시회 덕분에 관람객들로 하여금 현대미술에 대한 거부감을 덜어 주었다는 점에서 긍정적인 전시회였다.

바다와 물

　포항은 동해바다로 둘러싸여 있다. 물의 도시다. 그래서 그런지 물을 좋아하는 대구의 이경희[4]가 1949년 제1회 국전에 〈포항의 부두〉로 특선의 영광을 안게 되어 이인성의 재능을 이어 받았다는 명성을 얻기도 했다. 우리 지역 입장으로서는 '포항의 부두'라는 제목으로 작고 외진 영일만 지역을 전국적으로 알리는 계기가 되어준 셈이다.

　1922년 창설한 조선미술전람회에서 서양화 중 상당수의 작품이 수채화였다. 한국의 근대 초기 화단의 수채화 작품들은 전통 수묵의 양상을 많이 띠고 있다. 물과 종이라는 재료적 공통점이 있는데다가 끈적이는 유화보다는 담백한 먹물의 오랜 전통으로 한국인들의 심성에 맞기도 하는 이유도 있다.

김두호 작. 가을빛 II, 72.7×50.0cm, oil on canvas, 2001

4　　이경희(1925~2019). 대구 출생으로 개인전 47회, 1949년 국전 첫 회에서 한국 미술사적으로나 포항 근현대사에서 큰 의미가 있는 〈포항의 부두〉로 특선을 수상하게 되었다. 구룡포, 동빈내항, 송도해수욕장 등 1970년대 동해안 지역 풍경들을 화려하고 경쾌하게 표현한 작품들을 많이 제작하였다.

지역 원로화가인 김두호도 "나는 삼라만상 자연물 중에서 특별히 물을 좋아한다. 어릴 적 항상 물과 접하고 살았기 때문일지도 모른다. 넓은 바다, 조용한 호수, 시냇물. 모두가 포용력이 너무나 크고 무한하기 때문이 아닐까 한다."라고 말했다. 그런 면에서 우리들은 영일만 바다가 주는 특혜를 안고 산다.

송길호 작. 꿈, 65.1×50cm, water color on paper, 1996

　　우리 지역에도 수채화의 재능이 있는 작가가 많았다.

　　류영재, 최복룡, 이상락, 김왕주, 이호연, 김직구, 박계현을 비롯한 청년 화가들은, 미술대학마다 실기시험에 반드시 들어가는 수채화 실기시험을 치러야 했기 때문에 수준급이었다. 그러나 당시 국내 화단은 수채화가 유화를 그리기 위한 습작 정도의 장르로 인식하던 분위기였다. 1990년대에 와서야 한국 수채화 분야에 굵직한 작가들이 다시 주목받고 활성화되었고 한국수채화협회가 생겨났다. 우리 지역에도 기량이 뛰어난 젊은 수채화가들이 많았지만, 국내 수채화 분위기의 소극적인 면 때문에 유화나 아크릴 작업으로 선회해 버렸다. 본격적인 수채화 활성화는 2000년도에 와서 시작되었다고 볼 수 있다. 시원하고 투명한 물의 속성을 느낄

수 있고, 과감한 터치의 작품들도 많이 제작하였으며, 극사실적인 수채기법의 등장도 눈에 띄었다.

　류영재, 최복룡이 수채화로 첫 개인 전시를 열기도 하였다. 이후, 송길호를 비롯해 일부 청년 화가들이 수채화만을 고집하는 등 작가 층도 형성되었고, 포항수채화협회까지 결성하여 대내외적으로 활동하고 있다.

박경숙 작. Today. 80.3×72.7cm, water color on paper, 1986

미술, 생활 속에 녹이다

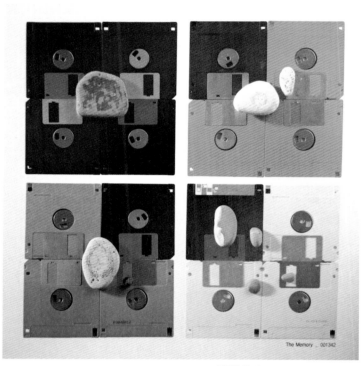

이경형 작. The Memory-001342, 2005

　오래전 프랑스와 이탈리아를 여행한 적이 있다. 프랑스와 이탈리아 국민들은 하나같이 세련되어 보이고 지적으로 보이고 다른 차원이 있다는 느낌을 받았다. 전통 있는 선진문화예술의 힘에서 오는 아우라 덕분이라는 것을 알았다. 그들은 오래전부터 생활 속에서 예술을 중요시했고 즐겨왔다. 그래서 그들에게 여유와 깊이가 묻어 있는 것이다.

현대인들은 미술적 환경 속에 파묻혀 산다. 자동차, 전기제품, 그릇, 패션, 스포츠 등 하물며 머리핀 하나까지 세련미가 넘치는 곳에서 생활하고 숨을 쉬고 있다. 똑같은 것을 싫어한다. 자기만의 표현을 위해 생활 속에 세련되고 예술적인 취향을 불어 넣으려고 한다. 그래서 나를 알릴 수 있는 특별한 것에 요즘 사람들은 목숨을 건다. 가만히 들여다보면, 명품이든 길에서 파는 상품이든 모든 제품들이 세련되어 보인다. 원자재의 가격과 품질의 차이가 있을 뿐, 디자인은 모두 세련되었다. 다만, 생활 속에 표현을 잘 녹아들게 하느냐에 따라 그 사람의 감성의 격을 진단받는 것이다.

그만큼 우리나라의 디자인 문화, 즉 디자이너들이 많이 배출되었다는 현황과 함께 생활미술의 격이 높아졌다는 의미이기도 하다.

'향토미술회'도 이경형, 정영신 등 디자인 미술가들의 등장으로 품격이 높아 가고 있다. 이경형은 회화 영역은 물론 1999년 박수철이 운영하던 카페 '자유인'과 2018년 꿈틀로에 오픈한 '청포도 다방'의 공간 디자인을 선보여 토탈 예술가로 활동하고 있다. 그는 1970년대 후반, 찢어진 청바지를 입은 포항최초의 사람으로 기억되고 있다. 정영신은 한국전통 회화를 연구하다가 프랑스에서 보석 디자이너로 변신을 꾀하여 왕성하게 활동을 펼치고 있다. 이 또한 우리 지역으로서는 처음이다. 이 처음들이 '향토미술회'의 중요성과 특별성을 뒷받침 해주는 것이다.

포항의 미켈란젤로

포항의 조각가. 왼쪽부터 조정석, 이정우, 김대락, 이용규, 이창희, 이동섭, 한세일, 이경미

1980년 우리 지역 미술 분야에 가장 혁신적인 바람이 뭐냐고 묻는다면, 젊은 조각가들의 등장이다 라고 할 것이다.

1980년 이전은 평면화, 즉 수채화, 유화, 한국화 등의 작가 층이 두터운 반면 입체 작품을 제작하는 이는 없었고 작품도 보기 힘들었다. 1981년 '향토미술회'에서 조각가들이 배출됨으로서 비로소 지역 화단도 폭이 넓어진 셈이다. 그래서 이들에게는 최초라는 수식어가 붙는다. '향토미술회' 초기 회원들은 황량한 미술 환경에서 공부했다. 조각도 마찬가지다. 각자의 방법으로 어렵게 조각가의 길을 선택했다.

김두환은 미술대학에서 회화에서 조각으로 전공을 변경해 조각가가 되었다. 조정석은 경주고등학교에서 조각을 접하곤 미술대학 조각과를 다니게 되었다. 나이로 치면 김두환이 몇 해 선배이나, 조각은 조정석이 먼저 시작했다. 이들은 졸업 후 후배 조각가들이 성장할 수 있는 분위기 조성에 많은 노력을 했다. 후에 이정우, 이창희, 이용규, 한세일, 이경미가

조각을 전공하여 활동했다. 김두환은 인물, 인체상과 추상 조각을 작업했고, 조정석은 미니멀한 조각 예술에 심혈을 기울였다. 이경미는 최초의 여성 조각가로 활동했으며 이들 모두 '향토미술회'의 회원이다.

2000년 대백갤러리에서 '21세기 전망과 현황전 — 포항조각가 9인 초대전'이 열렸다. 우리 지역 조각가들이 한자리에 모여 전시회를 열기는 처음이었다.

그동안 평면 위주였던 지역 화단에서 마련한 9인의 조각 전시는 필자로서는 마냥 기대되는 기획 전시였다. 길게 놓고 보았을 때 지역 조각가들이 중심이 되어 활성화되어야 자생적인 성장과 함께 조각문화에 대한 인식을 높일 수 있기 때문이다. 그동안 평면 위주의 화단에서 느낄 수 없던 입체의 공간감, 거기서 오는 팽팽한 긴장감과 감동을 온몸으로 느낄 수 있다는 것은 또 다른 감상의 즐거움이었다. 이들은 '철'의 도시 포항 출신답게 철을 잘 다루었고 용접 기술도 수준급이다. 2000년 '21세기 전망과 현황 전'은 2001년 '포항조각회 창립전'의 결실로 이어지는 계기가 되었다.

'21세기 전망과 현황–포항조각가 9인 초대전' 표지
2000년 대백갤러리

Artists Note 1

권종민

지구상의 모든 역사의 주역으로서 태고적부터 문명발전을 주도해온 인간의 모습은 회화사를 통해 수많은 화가들의 소재가 되었고 또한 변화해 온 사회생활상의 여러 형태의 인간상은 각 시대의 이데올로기나 철학, 종교를 통하여 회화적으로 표현되어 왔다.

이러한 인류의 시작과 동시에 인간의 모습이 모티브가 된 작품은 아마도 인류가 존재하는 한 영속 될 것이다. 나는 이러한 인간 삶의 과정에서 파생하는 희노애락의 연속 선상에서 나타나는 심리적 또는 외형적 현상을 지극히 구상적 묘사기법으로 표현하여 정제된 삶의 가치와 엄숙한 인간 생명의 원동력을 느끼게 함이 내 작품 제작의 근원이며 최종 귀결점이다.

현 시대에 물질문명이 비대해짐으로 해서 상대적으로 정신문화의 소외와 인간의 정체성이 결여되는 일시적이며 비정상적인 사회현상이 있다면 미술문화의 참여자로서 나의 화면을 통하여 정신문화를 부양하는 역할을 충실하게 수행해야 하지 않을까 한다.

나의 작품에서 얼마만한 성과를 거두고 있는지? 또 그러한 접근방식이 올바른 것인지 자신하기는 힘들다.

그렇다 하더라도 나의 이러한 신념이 한낱 관념으로 끝나지 않고 지속적이기를 다짐하며, 진정한 희망과 강한 삶의 의지를 내포한 인간상의 표현은 앞으로도 중요한 과제가 될 것이다.

화가 이창연 상. 53×45.5cm, oil on canvas, 2005

김갑수

영희와 철수

초등학교 시절의 숙제 중 가장 기억에 남는 것은 파리를 잡아 성냥갑에 채워가는 것이었다. 한 마리도 놓칠세라 파리채를 들고 마루와 부엌을 오가며 많은 시간을 보냈다. 어느 해에는 전국적으로 쥐를 소탕한다는 정부의 방침으로 쥐를 잡아 꼬리를 잘라 오라는 숙제도 있었다. 잘 사는 나라의 Tom과 Judy가 나비와 다람쥐를 쫓으며 공원을 뛰놀 때 '영희와 철수'는 파리를 잡고 쥐를 쫓으며 유년을 보낸 것이다. 모두 어렵고 가난한 때였다. 어느 친구는 초등학교를 졸업하고 봉제공장에 취직했고, 어느 친구는 신발공장으로 일자리를 찾아 고향을 떠났다. 회사에서 주는 간식과 점심으로 끼니를 때우며 모은 돈을 꼬박꼬박 시골에 계신 부모님께 보내드렸다. 그 돈으로 동생들 뒷바라지도 하고, 논밭도 사고 그렇게 집안을 일으켜 세운 것이다.

지금은 빛바랜 흑백사진 속의 아득한 이야기가 되었지만 60년대와 70년대 우리나라 시골마을에서 흔히 볼 수 있던 사회적 풍경들이다. 불완전한 근대를 거치고 뒤돌아 볼 틈도 없이 산업화·서구화라는 목표를 향해 쉬지 않고 달려온 한국 사회의 모습 또한 이 땅에 사는 개인의 성장사와 별반 다르지 않다. 모두 진주처럼 겉모습은 화려해도 속으로는 성장의 아픔과 부조화를 안고 있다. 힘들었던 보릿고개도 경제개발과 민주화 시대도 숨 가쁘게 넘기고 마침내 "한강의 기적"을 일궈냈다. 오로지 잘 살기 위해서였다.

요즘 흔히 뜨고 있는 웰빙(Wellbeing)이란 말도 우리식으로 거칠게 풀이하면 잘 먹고 잘 살자는 뜻이다. 잘 산다는 것은 몸과 마음이 함께 평화로울 때이다. 그런데 우리 사회는 잘 사는 일이 오로지 잘 먹고 마시는 일에만 집중되어 보인다. 어디를 가도 술집과 음식점은 즐비한데 문화와 예술

을 즐기고 소비할 수 있는 곳은 드물다. 그동안 가난해서 잘 먹고 잘 놀지 못한 탓일까? 80년대 말부터 경치 좋은 숲과 강변에 러브호텔과 음식점들이 우후죽순처럼 들어섰다. 식욕과 성욕의 분출은 잘 먹고 잘 놀아보지 못한 사람들에게 그 자체가 훌륭한 놀이이자 여가활용이었다.

육체적인 소비는 소비방법을 따로 배울 필요가 없는 본능적인 것이다. 그러나 문화와 예술은 그것을 즐길 수 있는 문화적 안목과 학습이 필요하다. 이를테면 현대판 요술상자인 컴퓨터에는 세상의 온갖 정보가 내장되어 있다. 마치 알라딘의 램프 속의 지니처럼, 주문만 외우면 튀어나와 주인에게 온갖 것을 제공한다. 문제는 램프 속의 지니를 불러내는 주문을 알아야 한다는 것이다. 불행하게도 우리 시대의 '영희와 철수'는 예술을 소비하고 즐기는 법을 배우지 못했던 것이다.

'영희와 철수'는 우리 시대의 문화적 초상이다. '우리도 한번 잘 살아 보세'라는 그 간절한 소망은 이루어졌다. 어느덧 장년에 접어들어 자식들도 출가시키고, 골프도 치고 자가용도 굴리는 생활의 여유가 생겼다. 풍요로운 경제와 세계화의 초석을 다진 이 땅의 주역들이지만, 억척같이 살아오는 동안 자신을 가꾸고 스스로의 격을 높이는 일에는 익숙치 못하다. 경제를 일궈냈듯이 지난 세월을 되돌아보고 그때의 '또순이'와 같은 정신으로 이젠 자신의 삶의 질을 업그레이드 할 때다.

UNTITLED 2003-7. Ø130, MIXED MEDIA, 2003

가을이 왔다. 잠시 일손을 멈추고 가을 속으로 들어가 보자. 지난 여름의 무더위와 마음의 먹구름을 걷어내고 한결 부드러워진 풀빛과 벌레소리를 들으며 삶의 곳간에 문화의 향기로 가득 채우자. 몸과 마음이 조화로운 평화로운 삶을 위하여.

김왕주

나의 미술 역사

지금 나의 화폭에는 백합, 국화, 쑥부쟁이, 라일락, 산국, 장미, 도라지 등이 피어 있다. 또한 사계의 아름다운 풍경이…. 보는 마음은 어떠할까! 받는 기쁨은 짧고 주는 기쁨은 길다. 그림 그리는 사람은 주는 기쁨을 가진 사람이다.

나는 포항시 대신동 북부시장에서 태어났으며, 어릴 때 무척이나 가난하고 어렵고 힘든 기억 밖에는 없다. 국민학교 4학년 미술시간에 크레용도 없어 이웃에서 빌려 표시가 안 날 정도로 사용했다. 하지만 의외로 선생님의 칭찬과 게시판에 그림이 붙으면서부터 나의 실질적인 그림 세계는 시작되었다고 볼 수 있다.

중·고등학교 시절에 수업시간 외에는 미술실에서 거의 지낼 정도였다. 그리고 그 시절 시내 각 고등학교에서 나름 그림에 실력 있는 학생들끼리 모여 '화란회'라는 단체를 결성해 포항 주변 곳곳을 화폭에 담고 전시회도 하며 미래를 꿈꾸었다.

이때 지도교사가 김두호 선생님으로 많은 도움을 주셨다. 김두호 선생님 화실에서 그림 지도를 받으며 바둑 상대를 해드리고 등 너머로 그림도 배웠다. 같이 활동한 그 시절 선후배 이름을 거론한다면 이상락, 하만수, 김일수, 서인섭, 한경지, 서상문, 안상인, 이상척, 김계옥, 강영화, 김익선, 박선호 등이 있다.

행복의 모습은 불행한 사람의 눈에만 보이고, 죽음의 모습은 병든 사람의 눈에만 보인다. 웃음소리가 나는 집에는 행복이 와서 들여다보고, 고함소리가 나는 집에는 불행이 와서 들여다본다. 육십 중반을 바라보는 나는 행불행을 떠나 열심히 살았고 보통의 삶을 위해 노력하지만 진정한 화가의 길은 부족하다.

수국. 53×45.5cm, oil on canvas, 1985

김익선

입시미술학원의 기억 단편

어렸을 적부터 미술에 소질 있다는 칭찬을 받으며 성장한 나는 미술대회에서 상을 많이 받았다. 포항중학교 시절 백해룡 선생님이 미술 공부를 권유해 미술을 시작하게 되었다. 이후 대동고등학교를 다니면서 김두호 선생님의 관심과 지도

속에 공부하였다. 1975년부터 김두호 선생님이 이끄는 '화란회'라는 단체에서 활동하였다. 그때 만난 지역 작가들은 현재 중진으로 왕성하게 활동하고 있다. 이들은 포항미술협회와 포항구상회에서 같이 활동하고 있고, 이따금 소주잔을 기울이는 두터운 사이다.

중학교 졸업 후에 전신전화국에 취직하려고 수산고등학교 통신과에 원서를 냈지만, 형이 말려서 포기하고 대동고등학교에 원서를 냈다. 1970년대 고등학교는 교련 교육이 심했다. 미술반 학생들은 열외로 인정받아 교련 수업을 받지 않고 그림만 그려서 너무 좋아 보였다. 지역 미술의 선각자인 대동중·고등학교 배원복 교장과 김두호 선생님이 미술 교육을 지원했기에 가능한 일이었다.

그림을 그리고 싶다는 마음이 컸던 나는 김두호 선생님을 찾아가 미술반에 들어가고 싶다고 했고 승낙을 받았다. 그리하여 3년간 김두호 선생님의 화실에서 배우게 되었다. 박계현, 김직구, 박선호, 최인수, 윤옥순 등의 학생도 함께 수학했다. 당시 학생 대부분이 경제적으로 힘든 상황에서 김두호 선생님은 무료로 지도하다시피 했다. 몇몇 학생들은 고마움을 표하기 위해 집에서 연탄 몇 장을 가져와 수강료 대신 냈다. 참 인간적이고 풋풋한 기억이다. 하지만 미술 교사는 개인화실에서 수강생을 받을 수 없다는 이유로 김두호 선생님의 화실에 다닐 수 없게 되었고, 현대미술학원(대표 강문길)으로 옮기게 되었다. 당시 현대미술학원은 성황리에 운영되고

있었고 박수철이 강사로 있었다. 김갑수, 류영재도 있었다. 이후 김두호 선생님의 화실은 개인의 이윤을 추구하지 않는다는 사실이 인정되어 다시 문을 열었고, 나는 김 선생님의 화실에 다니게 되었다.

만추. 53×45.5cm, oil on canvas, 1989

1970년대 후반부터 입시 미술학원이 많이 생겼다. 나도 이방웅(당시 동아미술학원장, 중앙 파출소 부근 위치)학원에서 강사를 했다. 동아미술학원은 낮에는 유치원, 밤에는 입시미술학원으로 운영되었다. 동아미술학원 출신으로는 김천애, 모상조, 이규희, 김병태 등이 있다. 이후 현대미술학원이 축소되고, 갈뫼화실(박수철 운영)이 부각되었다. 이때 박용 화실도 생겼다. 다들 돈이 없었던 상황이었다. 최복룡이 박수철한테 그림을 배웠다. 대학교를 졸업한 나는 선미술학원(1986년 개원)을 운영하면서 이병우, 송상헌을 가르쳤다. 이병우는 7년 정도 배웠고, 송상헌은 에뜨랑제로 옮겼다. 이후 이상태, 김홍협이 있었다. 당시 선미술학원과 에뜨랑제가 미술학원의 쌍벽을 이루었다. 이후 포항미술학원(초기 원장 이창연-제철초등학교 교사로 간 후에 김왕주가 인수, 당시 포항미술학원 강사였음), 물감미술학원(배성규), 입체미술학원(김왕주)이 생겨났다.

이러한 분위기에 사립 중·고등학교에서 미술 교사를 뽑는 시류에 박경원(동지고 미술교사)과 이상택을 중앙고등학교 미술 교사로 추천했다. 이후 선미술학원을 접고 중앙여자고등학교 미술 교사로 취직하게 되면서 작업 활동과 병행했다. 포항미술협회, 포항청년작가회, 포항구상회 초기 멤버로 활동하였다. 1990년대로 접어들면서 초기 입시미술학원들은 사라지고, 여기에서 배출된 미술대학 출신들이 제2의 입시미술학원(시대정신미술학원, 빈센트미술학원 등)을 개원하였다.

김직구

길은
떠나는 사람을 위하여 만들어 졌는지
서 있는 나무를 뒤로한 채,
내 딛는 걸음이지만
아직까지 확신은 없습니다.

간혹
길가의 꽃들이
미혹의 몸짓을 보내면
잠시
길 위를 벗어나 봅니다.

차라리
길 위의 시간들이
덧없이 느껴질 때
영원한 일탈을 꿈꾸어 보기도 합니다.

말없는 나무는
늘 멀어져 가고
길은
앞으로만 펼쳐지는데
이 끝없이 낯설기만 한 길은
언제쯤 끝나려나요

들꽃의 미혹에
미쳐버리고 싶은
겨울 길 가에서

2000년 1월

김직구 작. 고목, oil on canvas, 160.2×130.3cm, 2002

김천애

차가운 콘크리트 벽을 나와
회색거리를 다니는 나는 늘 춥고
차갑다는 느낌이다.

이 도시는 시커먼 철의 냄새가 깊이
배어 있고, 철강공단 끝자락에 살던
유년의 기억은 더욱 삭막해지기만 하는
해풍에 마모되어 가닥조차 희미하다.
내게 빛은 아련한 유년의 기억 조각들이다.

기억의 저편 어느 날,
걸음을 멈추어 서게 했던 빛.
그리고 진한 흙 냄새.
언젠가는 돌아가 누울 자연을
내 가슴으로 그려내고 싶다.

무제. 65.1×90.9cm, 돌 아크릴 혼합재료, 1993

류영재

1994년 어느 쓸쓸한 날.
예술의 숲에서 길을 잃어 방황하다 미남리
부근에서 소나무들을 만났다.
길가에 도열해 있던 그들이 내게 말을
걸어왔고, 나는 그들의 말을 귀담아 들었다.
그 뿐이다.

25년의 세월이 흘렀고,
여전히 그들의 목소리를 듣기만 할 뿐, 한 줄
제대로 받아 적지도 못하여
다시 길을 잃고 방황하던 어느 하얀 새벽 문득
'우주류'라는 말이 떠올랐다.
젊은 시절, 일간지에 실린 기보를 재미삼아
보곤 하였는데 어떤 고수의 기풍을 평한
말이다.
사방 한 뼘 남짓한 반면에서 우주를 꿈꾸는
기풍…
나는 여전히 솔숲을 서성이며 '류영재流'를
꿈꾼다.

소나무-오광장에서. 72.7×53cm, oil on canvas, 2018

Exhibition 1

권종민 작. 어무이, 162.2×130.3cm, oil on canvas, 2005

김두환 작. 삶, 유리+철, 300×50×700cm, 2009

김왕주 작. 할배나무, oil on canvas, 112.1×145.5cm, 2009

김익선 작. 산동네, oil on canvas, 45.5×33.4cm, 1987

김직구 작. 하옥, oil on canvas, 53.0×45.5cm, 1990

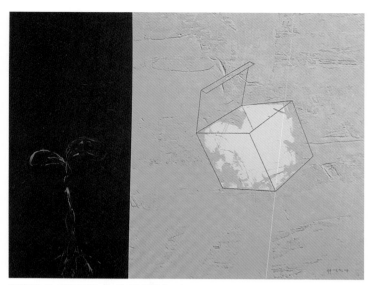

김천애 작. 빛−기억의 저편, 흙+아크릴+복합재료, 65.1×90.9cm, 1999

류영재 작. 자화상, oil on canvas, 50×72cm, 1988

박경원 작. oil on canvas, 50×72cm, 2007

박계현 작. 구룡포, oil on canvas, 50×72cm, 2007

'탈 서구적 문화'
'우리의 생각'
'우리의 문화'

독창적 예술, 개성 창조의 energy가
계층간의 갈등완화와 산업사회 속에서 묻혀진
'人間精神'의 본 모습을 되살려 낼 수 있다면,
이 지역의 文化가 제대로 뿌리내릴 수 있는 기반은
'지역靑年作家'에게 있지 않을까?
정신적·물질적 고통이
작가를 주저 앉아버리게 하는 현실에서
일찍부터 있어야 할 것들에
올해 또 하나의 畵面을 보탭니다.

1989년 1월 포항청년작가회 작품전 서문

아스라한 풍경

포항에서 자란 사람이라면 누구나 송도에 대한 애정과 추억이 많다. 그만큼 1980년대의 송도는 화려했고 아름다웠고 수많은 사연을 담고 있다. 반백년을 넘어가는 청년화가들과 송도는 같은 빛깔이라 더 애달프고 그립다. 세월은 저만치 가 버렸다는 것을 깨달은 어느 순간, 고개를 들어 보니 벌써 동료들이 하나 둘 별이 되어 돌아갔고, 남은 자들의 머리에는 하얀 눈이 내렸다.

미술, 영일만을 품다

바다가 참 좋다. 우리 동네에서 차를 타고 골목을 빙빙 돌아도 5분이면 어디에서나 바다와 만날 수 있다. 푸르름의 색채가 전해 주는 바다의 청량감으로 눈과 마음이 행복을 누린다.

직장 생활을 할 때, 타 지역 출장업무를 가게 되면 항상 겪는 일이 있었다. 며칠씩 업무에 신경 쓰다 보면, 어느 틈엔가 머릿속에 산소 공급이 필요한 것처럼 답답증을 느끼고 구토 증상까지 느껴졌다. 집으로 돌아올 때쯤이면 그러한 증세가 말끔히 사라지는 것이 참 신기했다. 아마도 나의 세포 DNA가 짠 내 나는 바닷물로 채워져 있지 않았을까 하는 생각도 가져 본 적 있다. 이러한 증세는 나만 느끼는 것이 아니었다. 바다를 끼고 살다 타향에서 살게 된 작가들에게도 공통적으로 나타나는 현상이었다.

청년 작가 회원이었던 오건용은 더 심한 증세를 겪는다고 했다. 집이 포항 동해면 도구인데, 40세까지 포항에서 활동하다가 경기 지역으로 이사를 가게 되었다. 앞마당이 동해 바다여서 매일 보고 맡고 느끼고 했었기에 소중함을 모르고 지내다가 터전을 옮기고 난 후, 며칠 동안 향수병을 심하게 앓았다고 했다. 지금도 증세가 계속되고 있다고 한다. 틈만 나면 고향에 와서 큰 물통 몇 개에 바닷물을 가득 채워 가져가 냉장고에 두었다가 답답하면 맛을 보고 냄새를 맡는다는 것이다. 시간이 지나 냉장고의 바닷물이 변하면 답답증을 해소하고자 두 시간 달려 인천 바닷가를 찾는다는데, 고향의 바다 내음이 나지 않는다고 했다.

어쩔 수 없는 우리들은, 태어나고 살았던 곳을 본능적으로 기억하고 그리워하는 습성을 가지고 있는 유약한 생명이다. 우리 지역 작가에서만 이러한 심리가 발견되는 것이 아니라 유명 예술가들에게도 마찬가지로 나타나는 증상이다. 결국 음악, 미술, 문학 등의 예술창작자들은 태어난 곳에서 영감을 얻고 예술관이 결정되어지는 것이다. 그래서 지역 작가들이 그려 낸 작품들은 그 지역의 정신이며 문화이며 역사이다.

송도의 겨울. 종이에 수채, 53×33cm, 1967

강문길 1968년 송도횟집

강문길은 동해바다를 지켜보면서 '화가의 길'을 꿈꾸었다.

1968년 제1회 수채화 작품전부터 포항의 풍경들을 그렸다. 포스코가 완공되기 2년 전 포항 송도해수욕장을 그린 작품이다. 지금은 송도에서 바라보는 호랑이 꼬리라 일컬어지는 '호미곶'이 포스코의 웅대한 모습에 가려져 없지만, 이 작품의 제작 시기에는 호미곶과 몇 안 되는 허름한 판잣집 모습의 횟집이 송도 해변가를 지키고 있다. 짙푸른 송도 앞바다 풍경은 천혜의 자연인 동해의 모습을 그대로 간직하고 있다.

영일만과 자아 정체성. iron powder on canvas, steel frame, 70×70×14.5cm, 1998

김갑수 영일만과 자아 정체성

'향토미술회' 창립회원이었던 김갑수는 영국에서 공부하던 시절, '나'라는 존재에 대한 끊임없는 물음을 '바다와 철'에 천착하게 되었다고 했다. 결국 바다와 철과 시간이 만나 만든 녹슬어 가는 시간을 작품으로 제작해, '영일만과 자아정체성'이라는 제목으로 전시를 가져 지역 화단에 신선함을 선물했다. 포항의 공기와 바다, 포스코의 철가루가 이러한 작품을 제작하게 만들었던 것이다.

"영일만이 자리하는 포항은 철강 산업도시이다. 나의 작업에서 아이언 파우더와 자연의 리얼리티로써의 영일만은 지역적 특수성이 주는 사회 심리적 엔트로피(정서)와 관련되어 있다. 십자형의 철구와 캔버스를 결합한 후 아이언 파우더를 표면에 접착하여 건조 시킨 다음 바닷물에 담그고 말리는 과정을 반복하였다."

이정우 철 조각과 고물상

안성에서 작업하고 있는 이정우(조각가)는 첫 개인전 (2000년 1월, 대백갤러리)을 정크아트(Junk Art)[1]로 선보였다. 쓰다 남은 철 조각 찌꺼기, 연탄집게, 가위 등 세월이 흘러 쓸모없는 철 폐품들을 돌 같은 자연물과 함께 용접한 작품들을 전시했다.

접점. 철 자연석 네온, Ø50cm, 1999

외부 사람들에게는 포스코가 환경 주범 이미지로 비춰지고 있지만, 포항 바다 어느 곳에서 바라봐도 거대하게 자리 잡은 포스코는 이정우에게 어릴 때부터 향수를 제공해 주는 설치물로 생각되어진다 했다. 그래서 '철'이라는 물질이 고향을 생각하게 해 주어 정크아트 작품을 하게 되었단다.

재밌는 일화가 있다. 전시가 끝난 후 시간적 여유를 두고 정리할 요량으로 작업실 앞마당에 작품들을 모아 두고 하루 밤을 보냈다. 아침에 눈을 떠 보니, 작업실 앞마당에 모아 둔 철 조각 작품을 새벽에 리어카 고물상이 와서 다 실어가 버렸다는 것이다. 이정우는 어이가 없어 말을 잃었다. 그래서 그의 첫 개인전 작품은 거의 흔적도 없다시피 사라져 버렸다. 연탄집게가 온전하게 있지 않고, 다른 철 조각하고 눌러 붙어 있고, 또 어떤 것은 돌하고 덕지덕지 붙어 있으니, 고물상 눈에는 예술작품이 아니라 폐철로 생각 했을 터이고 재수 좋은 날이라 생각했을 것이다. 예술은 아는 만큼 보인다.

1 'junk Art'는 폐품 쓰레기 잡동사니를 의미하는 것으로, 이를 활용한 미술 작품을 정크아트라고 한다.

072 바다이야기-포항집. 145.5×227.3cm, Oil on canvas, 2003

이창연 훔쳐 본 이웃들의 외로움

이창연(1954~2009) 작업실은 영일대 해수욕장이 내려다보이는 곳에 위치해 있었다. 그는 해거름이 내려올 때쯤이면 영락없이 소주 한 병을 들고 영일대 해수욕장과 송도 해수욕장을 찾았다. 포스코가 병풍처럼 펼쳐진 바다를 바라보며 소주 한잔을 홀짝이고, 곁눈질로 연인들을 훔쳐보기도 하고, 주변 생활인의 삶의 모습들을 관찰하며 하루를 습관처럼 살아갔다.

그의 30대 작품 중 말린 생선들은 거친 붓질과 어두운 색채들이 많다. 아마도 젊은 작가의 가난과 어두운 미래를 은유적으로 표현하지 않았을까 짐작된다. 40대 이후부터는 다소 색채들이 밝아지고 붓질은 부드러워졌다. 입시미술학원을 운영하며 경제적으로 여유가 생기면서 본격적인 작품 제작에 의욕을 펼치던 시기였다. 화면 뒤 배경에는 항상 포스코가 있고 광활한 모래사장에 인물들의 일상이 그려졌다. 조용한 풍경을 그렸지만, 포항 바다 바람이 휘이잉~ 연신 불어 대고 있다. 사람이나 소나무, 개, 빨래 등으로 저마다의 사연을 말해 주고 있고 우리는 읽을 수 있다. 연인들의 가슴에, 번데기를 파는 아줌마의 마음에, 여인숙의 남녀의 마음에 연신 바람이 분다. 그 바람은 허무와 상처, 외로움이었다.

정박. 90.9×72.7cm, 종이에 수채, 1985

이상락 '조선소' 수채화가 살아남은 까닭

1970~1980년대 송도의 송림은 울창한 밀림이나 다름없었다. 이상락은 송림 숲 인근의 조선소를 많이도 그렸다. 배와 배 사이에 보이는 맞은편 동빈내항이 비치는 1981년 수채화는 이상락이 유일하게 가지고 있는 작품이다.

이 작품을 보존하게 된 이유는 이렇다. 많은 조선소의 수채화 작품들은 액자 없이 보관하다가 어영부영 다 사라지게 되었는데, 이 작품이 유일하단다. 액자를 제작했을 때 그림 뒷면을 판넬에 본드로 전면으로 칠해 버려, 뜯지도 없애지도 못한 상태로 화실에서 이리 치이고 저리 치이다가 40년간 용케 살아남았다.

한때는 액자 주인의 잘못된 작업 방식을 원망도 많이 했지만, 오히려 그 덕분에 이 작품이 곁에 있게 되었다는 것이다. 지금은 너무나 아끼는 작품이라고 한다. 시퍼런 바다 색채와 리드미컬한 수채화 터치에서 1980년대 활기찬 조선소 분위기를 느끼게 해 준다. 이상락은 청년 시절 무던히도 수채화를 많이 그렸다고 했다. 그의 유화 작품에서는 맑고 투명한 맛을 느낄 수 있다. 아마도 수채화에의 무한한 애정과 그의 맑은 심성이 그대로 나타나기 때문일 것이다.

소나무 – 고가교 아래에서.
145×112.1cm, 한지에 먹, 아크릴

류영재 지역 정신을 뿜어내는 소나무

류영재의 소나무는 포항 정신을 내뿜는다. 소나무는 한국 화가들이 많이 다루는 소재다. 똑같이 소나무를 그렸는데 느낌은 모두 다르다. 푸르고 윤기가 흐르는 소나무, 하늘 향해 쭉쭉 뻗은 소나무, 오랫동안 풍랑에서 견뎌낸 꺾인 소나무. 누가 그렸나에 따라 느낌도 미감도 다르다. 똑같은 줄리앙 석고상을 같은 방향, 같은 재료, 같은 시간에 그려 내는데도, 줄리앙 얼굴이 아니라 그리는 사람의 얼굴을 그린 것 같다는 말처럼 말이다. 그래서 예술 작품은 작가의 거울이며 심성이다.

류영재의 소나무는 혼란한 지금의 상황 즉, 예술 사회적인 분위기 일 수도 있고, 개인의 마음 상태일 수도 있다. 모호하고 아련한 혼란과 상처를 삭혀 내는 소나무이다. 포항 번화가에서 오염을 안고 있는 소나무, 꺾이고 부러지고 상처 입은 소나무 등은 우리들에게 자기반성을 은유적으로 느껴지게 만든다. 그래서 그의 소나무는 우리들의 정신적인 소나무로 상징을 띄고 있다.

청림동 몰개월 - 앞집 풍경. 캔버스에 유채, 80.3×60.6cm, oil on canvas, 1983

박계현 어머니의 품속〈몰개월〉

청림동을 고향으로 둔 박계현의 작품〈몰개월-앞집 풍경〉에는 역사성과 인문성이 묻어 있다.

고향집 풍경을 그리고 난 후 화실에 보관해 두고 있었다. 세월이 한참 지난 어느 날, 우연히 지인의 집을 방문하게 되었는데 그 집에 이 그림이 걸려 있었다고 했다. 너무나 아끼던 작품이라 반갑기도 했다. 유일하게 어린 시절 식구들과 살던 집의 작품이라 했다. 작품을 그냥 내 주겠느냐 아니면 경찰서에 가서 해결하겠느냐 말을 할 정도로 아끼던 작품을 찾아왔다.

보관이 잘되지 않아서, 캔버스는 찢어지고 물감도 군데군데 떨어져 나가 있는 작품은 세월이 이만치 흘러왔다는 것을 증명해 주었다. 이 작품에서 청림동의 급속도로 변화된 모습을 볼 수 있다. 슬레이트 지붕의 뒤편이 포항 해병대의 훈련장소임을 알려 준다. 슬레이트 집 앞의 잡목덤불은 호미곶과 포항공항으로 가는 도로로 크게 확장되었고, 그림에서의 집은 해병대의 비행기와 탱크 등 야외 전시가 되어 있다. (항공전시장) 40여 년간 청림동의 변화된 모습이다.

이 그림은 박계현에게 보물같은 작품이다.

기계가는 길, 동판위 칠보, 25.8×16cm, 1984

이경형 기계마을의 미루나무와 조각구름

늦여름 풍성한 가을을 예고하는 이경형의 풍경화 에서는 어김없는 자연의 약속을 볼 수 있어 좋다.

청명한 푸른 하늘과 구름, 끝도 없이 펼쳐져 있는 미루나무에서 막바지 여름을 버티려는 매미소리가 검푸른 산을 흔들고 있는 듯하다. 곧 가을이 시작됨을 알리는 들판에서는 메뚜기들이 살을 찌우고 있다. 작품 제목이 '기계 가는 길'이다.

이경형은 자연이 베풀어 주는 환경에서 성장했다. 그래서 그의 성품은 다정다감하고 다양한 자연의 계절만큼 넓이를 가지고 있다. 작가는 20대 초반 고향 마을을 그렸던 작품을 유일하게 간직하고 있는 작품이라 했다. 유년의 대표적 기억으로, 여름철이면 매미소리와 함께 하늘 끝도 모르고 치솟아 있던 미루나무라고 한다. 지금은 다 베어지고 없단다. 물론 매미도 사라졌다. 어린 시절을 도난당한 느낌이라 했다. 삭막하고 눈물이 난다고도 한다. 앞산을 바라보면….

2007-3 송도1. 60×46cm, oil on canvas, 2007

이병우 포항 등대를 밝히다

"등대라… 화가 이병우를, 인간 이병우를 이보다 더 적확하게 은유하는 말이 또 있을까? 등대는 험한 파도와 싸우는 조각배들에게 뱃길을 안전하게 안내하는 생명의 등불이자 항구의 멋을 완성하는 자부심이다. 그가 바로 그러하였다. 그는 어려운 이웃의 등불이자 미술인들의 자존심이었다."

류영재가 이병우의 유작전 '등대의 화가 이병우전' 서문에서 밝힌 글이다.

류영재가 포항미술협회장직을 수행할 때 이병우가 사무국장을 맡아 곁에서 궂은 일을 도맡아 처리하였던 터라 누구보다도 잘 아는 후배 화가이다.

포항의 청년 작가 모두는 이병우를 생각하면, 언제나 환한 웃음이 먼저 생각난다고 한다. 필자가 미술대학 4학년 시절, 이병우는 직장인으로 포스코 3교대에 몸을 담고 있으면서 미술대학에 다녔다. 다른 이들은 낭만을 누리며 대학 생활을 보내고 있었지만, 이병우는 넉넉지 못한 집안 사정으로 포스코 제복을 입고 미술대학을 졸업했다. 화가의 꿈을 키우기 위해 양립의 길을 힘들게 걸었던 것이다. 그래서 스스로 등대가 되어 화가의 길을 걸었다. 등대처럼 모든 이가 그를 사랑하였지만, 일찍 별이 되었다. 항상 출항을 꿈꾸는 동해바다의 고깃배들을 작품 속에 남겨 놓고선….

구만인상 II 72.7×60.6 oil on canvas 2012

박수철 고흐와 함께 사라진 구만리를 슬퍼하다

"고흐와 내가 다른 것은, 그의 그림은 세계 유명 미술관에 있고 나의 그림은 내 작업실에 있다는 것과 그는 죽었고 나는 살아 있다는 것이다. 고흐와 내가 같은 것은, 그의 그림과 내 그림이 평생에 자본이 되지 못했다는 것이다."

고흐를 뼛속까지 좋아하는 화가 박수철은, 세월이 흐름에 따라 사라지는 포항의 정서와 땅의 정신을 그리는 작가이다. 오래전 호미곶은 전체가 보리밭이었다. 보리가 누렇게 익어 수확하는 시기에는 강한 해풍으로 인해 일렁이는 누런 보리밭이 장관이었다. 작품 〈구만인상 II〉는 구룡포에서 호미곶까지 해변 길을 도보하며 사라져 가는 구만리 보리밭을 온 마음으로 아파했다.

한국 문학계의 큰 별인 지역 출신 문학가 한흑구는 〈보리〉라는 수필을 남겼다. 한겨울의 억센 추위 속에서도 푸른 생명을 잃지 않는 보리의 끈질긴 생명력과 인내력을 시적 표현과 격정적인 정조로 찬미한 작품이다. 지금, 구만리는 전국 관광지에서나 볼 수 있는 유채꽃으로 뒤덮여있다. 박수철은 차가운 해풍을 이겨 내는 보리의 성정, 포항정신이 사라지는 흔들리는 마음을 그렸다. 마치, 고흐와 박수철이 함께 호미곶 길을 걸으며 보리밭이 사라지는 것에 대한 슬픔을 그림으로 나누는 듯하다.

내연산4용추 90.9×65.1cm, oil on canvas, 2019

최복룡 내연산과 겸재 정신을 소환하다

최복룡은 자연을 지탱하고 있는 척추, 즉 자연에서 뿜어져 나오는 정신적인 근원을 우리지역 내연산을 대상으로 연구하고 있는 작가이다.

그에게 있어 내연산은 자신의 정신에서 익어가는 단단한 참숯처럼 산맥의 골을 미학적으로 해석하여 현대적 진경정신을 드러내고자 한다. 여기에는 단순과 생략 그리고 절제된 색채와 분방하지만 결코 가볍지 않은 붓질로 내연산의 풍경을 굵직하게 겸재 정선의 정신을 분석한다. 그간 내연산을 숱하게 방문하며, 진경산수에 대한 정신을 몸소 깨달은 작가의 해석은, 지역을 사랑하는 특별한 면모를 확인해 준다.

Artists Note 2

박경숙

초등학교시절부터 낙서 하는 것을 좋아했다. 책과 노트와 표지에 여백이 있으면 빼곡이 낙서로 채워졌다. 인형그림은 물론 무의식의 상태에서 선을 긋고 또 그었다. 직선, 곡선, 세모, 네모 등 손이 가는대로 습관적으로 반복적인 낙서를 해댔다. 학기가 마칠 때 쯤 되면 교과서와 노트는 너덜너덜해서 다른 친구의 것보다 참으로 흉하게 변했었던 것을 기억한다. 이러한 습관이 현재의 나의 작업에 지속적으로 작용하고 있는 것을 생각해 보면, 어릴 때부터 나만의 방식으로 행해진 '존재'의 물음에 대한 몸짓이었던 것 같다.

미술대학 졸업 후, 자동적인 낙서의 손놀림은 재현미술에 재미를 못 느끼던 시점에 추상화에 접목하는 계기가 되었다. 유채 수채 재료 위주의 구상적인 표현 작업에서 서서히 형체가 사라지고 지워나가는 작업과 동시에 일반적인 회화의 재료에서도 벗어나는 시도도 이루어졌다.

골판지 위에다 드로잉, 인물, 꽃, 정물을 그리고 사진물, 단추 등을 붙이면서 아크릴, 유화, 볼펜과의 혼용으로 그려 보기도 했는데, 볼펜과의 혼용작업은 최소한의 구상이미지도 사라지고 재료의 단순화도 추구하게 되었다. 결국은 회화의 본질인 '그리기(손놀림)'에 천착하게 되었고, 거추장스럽고 복잡한 재료에서 벗어나 생활주변에 있는 종이와 볼펜만 남게 되는 단순한 재료로 환원하게 되었다.

많은 것이 곧 모든 것을 보여주는 것이 아니다. 단순함이 모든 사물의 가치를 더해 주는 핵심이자 중요한 요소임을 터득한 후 최소한의 재료와 기법만으로도 예술적 감흥을 줄 수 있다는 것을 느끼게 되었다. 또한 회화의 본질(구성요소)인 점,선,면으로도 창작에 있어서 무궁하다는 것을 터득하였다. 이후 나를 둘러싸고 있는 사물에 있어서 '본질'이 무엇이냐에 대한 생각은 늘 함께 했다. 이러한 생각들은 정신과 마음마저 동화되어 모

결 − 깊고 푸른, 종이에 볼펜 아크릴, 145×141cm, 2018

든 사물의 존재적 이유 즉 '본질' 이 가장 핵심적이고 근간(根幹)을 이루고 있음을 알게 하였다. 이러한 사유의 바탕에는 지극히 자연스러움과 자유로움을 추구하고자 하는 '무위자연(無爲自然)'의 삶과 정신, 곧 나의 존재적 '본질'을 찾아가는 여정의 계기를 만들어 주었다.

박경원

그놈들과의 한판!

나는 이리저리 헤메며 걸어가고 있다.
아무것도 보이지 않는 그 무엇을 향해 정처없이
노닐며 걸어가고 있다. 때론, 배를 채우기도 하
고 엎어져 자기도 하면서….

늘 일상의 테두리 안에서… 가야할 그 목적도 없
이 떠돌기만 하는구나. 목표를 무시한 채 무작정 걸어야 한다는 막연함에
의미 없이 걷고만 있을 뿐이다.

걷다 보면 집도 보이고 산도 보인다. 그리고 형상을 가진 그 모든 것이 내
눈 안으로 들어올 뿐이다. 그 가운데 그래도 내 눈에 잘 띄는 것은 내가
하지 못하고 그리워하는 그 무엇들만 선명히 보일 뿐이지.

그때마다 나는 감탄사를 연발하며 그걸 흠모하기도 한답니다.

그것들은 나에게 보란 듯이 자랑을 하며 그 얘기를 늘어 놓기도 하고 때
론 나의 자존을 보호라도 해 주듯이 일부러 나에게 굽혀가며 보여주기도
하지요. 그래서 나는 그것들의 모양새가 그저 좋기만 합니다.

모든 생명을 가지고 있는 무엇들의 본질은 그 움직임이 아닐까요? 그 움
직임 속에서 우리들은 간혹, 희한한(?) 것들을 발견하기도 하지요. 좋은
것과 나쁜 것들이 아주 많지요. 우리들은 그것들을 냉정하게 구분하기도
하고 또한, 행동으로 옮겨야 하지 않을까요. 그 속에서 나는 그 대단한 놈
들을 찾아 헤메입니다. 그놈을 찾기 위해 한참을 헤매였지만, 아직도 그
놈을 찾을 수가 없습니다. 아직 정체도 알아보지 못한 것도 아닌지…. 단,
그놈들이 내 주변에서 나를 깔보듯 째려보고 있음을 다만 몸으로 느낄 뿐
입니다. 하지만, 그리 두렵지만은 않습니다. 내가 그놈들과 같은 공간 안
에서 호흡하고 있다는 사실 그것 또한 중요하니까요.

위안도 되고… 같이 공유한다는 그 자체가….

나는 믿습니다.

언젠가 그놈들을 내 곁으로 정중히 모실 겁니다. 그리고 그들과 하나가 되어 내가 걸어 가는 어두운 길을 밝혀주는 등불로 살고자 합니다.

그놈들과 같이 걸어가는 그날이 나에겐 아주 행복한 날이 아닐까요?

2001년

탈출. 130.3×97cm, Acrylic on canvas, 1994

박계현

흐려진 기억, 선배들의 사랑

1976년 대동중학교 1학년에 입학했다. 그해 가을
부터 김두호 미술선생님은 교장으로 계시던 배원
복 교장선생님(미술)과 더불어 본격적으로 미술부
를 양성하기 시작했고 전교 10등 이내는 전부 미술
부를 시켰습니다. 그 중 미술대학에 간 학생은 저
하나였지만 대동고등학교 3학년까지 6년 선후배들이 미술실기에 열심히 임
했습니다. 김왕주형은 연대장을 했고 교련복을 입고 장식칼을 들고 전체 경
례를 외칠 때는 그야말로 멋짐 그 자체였습니다. 왕주형 친구 서상문형은 그
림도 엄청 잘 그렸지만, 공부도 잘 했던 분이고 그 한해 아래로 박선호형, 김
익선형도 대단했습니다. 송도에 야외 사생을 가면 최복룡형과 그림 그리러
온 여고 누나들과 화란회 모임도 봤습니다. 1979년 포항고에 입학 확정되고
그해 초, 겨울 김두호 선생님의 화실에 가니 최인수형이 대학원 졸업작품을
가지고 왔습니다. 피스작업인데 내용은 담배연기와 해골이었습니다. 얼마 지
나서 이상락 형이 군대 제대하고 김두호 선생님께 인사하러 왔고 목탄 소묘
를 잘 했습니다. 김직구형도 열심히 그림 그렸습니다.

1982년 경북대 진학하고 향토미술회에 들어가서 여러 선배들을 봤습니다.
이창연, 김갑수, 류영재, 김두환, 송태원, 이호연, 조정석, 최복룡, 최향숙…
류영재 형은 빡빡머리로 해병대 근무를 했지요, 그저 라면 하나 사주면 감
사하고 겨울에 과메기 함 먹을 수 있다면 감사한 계절이었습니다. 그러다 몇
년 뒤 류영재 형이 대보중학교 미술교사로 부임했고 기념으로 그 해 여름 후
배들 다 모아서 파티도 열었습니다. 그리고 지금까지 30년 넘게 여러 선후배
들한테 밥 사고 술 사고 계십니다. 언젠가 제대로 빚 갚을 날이 있으리라 생
각합니다.

상옥가는 길. 60×120cm, oil on canvas, 2007

박상현

중학교 때였습니다. 어느 겨울 날 미술실 창문 너어 하얀 도화지위에 노란색 막걸리 주전자를 그려 놓은 수채화를 보았습니다. 한동안 발걸음을 옮길 수가 없었습니다. 그날 이후 미술부 학생들의 그림 그리는 모습을 훔쳐보곤 했습니다. 그리움을 넘은 흠모였지만, 삶을 바꿀만한 용기는 없었습니다. 고등학교 입학식 날 빛바랜 회색빛 나무 출입문의 미술실을 두드렸습니다. 그렇게 그림과 인연을 맺었습니다. 선배들에게 소묘와 수채화를 배우기 시작했고, 미술대학을 진학했습니다.

와촌은 경북 하양에서 영천 은해사 가는 길 위에 있습니다. 은해사만큼이나 고즈넉하고 서정적인 곳이었습니다. 산등성이는 부드러운 곡선을 그리며 길게 이어졌고, 동구 밖으로는 논과 밭 그리고 강이 마을을 감쌌습니다. 대학 때부터 지금까지 '윌리암 터너'는 제 마음의 스승이었습니다. 그의 그림에는 내 고향 와촌의 따뜻한 풍경과 자연의 숭고함, 그리고 화가가 되겠다는 저의 꿈도 있었습니다. 그림을 통해 '윌리암 터너'를 만나면서 나와 관계 맺은 모든 사물과 인연들을 사랑하게 되었으며, 내 또한 그 모든 것들을 떠나서는 살 수 없는 평범한 인간임을 알게 되었습니다. 또한 그것이 행복이었습니다. 제 그림 속에서 한 점이라도 따뜻함이 발견된다면 그것은 '내 고향의 풍경'과 '윌리암 터너'가 밑그림을 그려준 것입니다.

경제논리로 따지자면 1980년대는 미술시장의 호황기였습니다. 사실화, 구상화, 반구상화, 추상화, 민중미술, 현대미술 등 다양한 영역에서 다양한 작가들이 우후죽순처럼 나타났습니다. 설치미술과 같은 작품들을 제작하는 작가들의 수가 기하급수적으로 늘어나기도 했습니다. 저 또한 설치미술에 기웃거려 보기도 했지요. 그러나 큰 감응은 없었습니다. 대학의 캠퍼스엔 연일 민중가요가 높은음자리로 날아올랐고, 메케한 최루 가스

가 강의실까지 스며들었습니다. 어느 시인의 말처럼 이 땅의 날씨는 흐리고 축축했습니다. 젊은 시절이었고, 가슴이 뜨거웠던지 데모의 군중 속에서 대열을 이루었고, 한 동안 그 대열에 있었습니다. 휴강도 많았고, 수업에 빠진 날도 많았습니다. 이 땅에 발디디고 살아가는 인간으로서 내 이웃의 삶을 돌아보며 인식의 지평을 넓힌 때이기도 했지요. 그 시절의 경험은 제 미술의 한 축을 이루는 소중한 자산이 되었습니다. 풍경화든 사실화든 예술은 인간과 유리될 수 없다고 생각했고, 미술이 아름다움을 추구하는 예술이지만, 그 예술이 거칠고 투박한 삶을 살아가는 모든 이들에게 따뜻한 위로가 되기를 희망했습니다. 산, 강, 바다 등 내 미술의 모든 소재들이 언제나 따뜻한 고향으로 느껴지기를 바랐습니다.

격정의 시대는 지나갔고, 어지간히 지친 영혼에 안식이 필요했습니다. 여행을 시작했지요. 참 많이도 다녔습니다. 제 삶은 길로 이어져 있었습니다. 고속도로, 국도, 철길, 오솔길, 산길 등 길은 산과 강으로 이어졌다가도 어느 새 동해와 서해를 이어주기도 했습니다. 여행은 오랫동안 이어졌습니다. 그 길 위에서 흔들리는 갈대의 모습을 대면하기도 했고, 강물이 뒤척이는 소리를 듣기도 했고, 연두 빛 새싹의 싱그로운 내음새를 맡기도 했으며, 눈 속에 고요히 잠든 대지의 숨결을 느끼기도 했습니다. 신비롭고 아름다웠습니다. 사실 이 여행의 시작은 대구에서 장기곶(호미곶)을 찾는 날부터 시작되었습니다. 라디오에서 흘러나오는 장기곶이라는 지명만 듣고 영일만의 아름다움에 흠뻑 젖었던 기억은 아직도 잊지 못할 제 여행의 첫 페이지가 되어 주었고, 그 인연으로 포항은 제 2의 고향이 되어 화가로 살게 해 주었습니다.

포항에 둥지를 튼 지도 20년이 되었습니다. 그 동안 세상도 많이 바뀌었고, 강물이 지류를 만나 그 폭과 깊이를 더하듯이 저 또한 그 모습을 조금은 바꾸었습니다. 잘 살아 보자는 구호가 난무하고, 경제 성장만을 향해 달리던 세상의 힘찬 진군의 기운도 한 풀 꺾이었습니다. 세상은 다양성과 개성의 시대로 나아가고, 미술도 다양한 지류들을 만나 큰 강물을 이루었습니다. 저는 풍경화라는 지류로 미술의 강물에 더하고, 세상고 소통하고 있습니다. 최근에 저의 화두는 환경입니다. 사람들은 인간이 자연을 지배

할 수 있다고 생각합니다. 그러나 인간이 자연을 지배할 수 있다고 생각하던 시대는 갔습니다. 인간도 자연의 일부이고, 그것은 고스란히 우리의 환경이 됩니다. 그리고 우리는 그 속에서 관계를 맺으며 살아갈 뿐입니다. 저의 그림은 예술도 인간의 행위이기에 자연에서 벗어날 수는 없다는 인식에서 출발합니다.

제 그림의 재료는 자연에서 왔으며, 그 재료들로 일필하지 않고 보리밭 밟듯이 차곡차곡 밟아 나가면서 중복과 반복을 통한 중첩 위에서 나의 색을 찾고 나의 감성을 표현합니다. 이제는 자연 위에다 인간을 새겨 넣을 것입니다. 자연의 외적인 아름다움보다는 자연을 향해 오만했던 인간들과 그 오만함으로 지친 인간의 영혼들을 감싸는 따뜻한 자연의 모습을 그려 낼 것입니다. 그 그림 속에서 제 영혼도 오만함을 씻고 겸손한 한 줄기 봄볕이 되고 싶습니다.

용연사 가는 길. 53×45.5cm, oil on canvas

이경형

나의 삶, 나의 예술

눈을 감으면 잔잔하게 떠오르는 들녘의 아지랑이!
유난히 심약해서 학교를 가지 못하는 날이 많았
었다. 그런 날에는 들녘 논 두렁에 앉아 아른하게
피어나던 아지랑이의 기억이 떠오른다.

초등학교 3학년 무렵 방학 숙제로 제출한 그림 한 장이 나의 예술 입문의
시작이다.
방학숙제 우수과제물로 상을 받고 그 그림이 복도에 걸리면서 그 희열에
찬 모습으로 그 날 이후 나는 열심히 그림을 그렸다. 시골 작은 학교에서
의 공식적인 외유의 사생대회 참가는 설레임과 특별한 대우를 받는 손꼽
아 기다려지는 행사였다. 행정구역이 경주시여서 주로 경주에서의 사생
대회나 백일장에 참여하게 되었고 크고 작은 상을 타기 시작하면서 나는
더욱 깊이 그림그리기에 몰두하게 되었다. 그 이후 중학교 시절내내 경주
계림에서의 사생대회로 지금도 계림의 나뭇가지 하나하나의 기억들을
새록새록하게 떠올릴 수 있다.
일찍 나의 장래희망은 화가였다. 그래서 나의 진로는 유년시절부터 정해
져 있었다. 고등학교를 포항으로 가면서 경주지역 문화에 익숙하던 나는
적잖은 고민에 빠졌었다. 경주지역의 사생대회는 주로 고목이나 기와집
등 고색창연한 풍경의 사생화였는데 포항지역은 해양도시 답게 바다와
포항제철의 공장과 거대한 콘크리트 건물 등이 그림에 등장하고 강렬한
색상과 강렬한 터치의 그림들을 그려내는 모습에 나는 이방인처럼 느껴
졌다. 송림이나 수도산 죽림사 주변에서 사생대회가 주로 이루어졌는데
나는 몰래 숨어서 혼자 그림을 그리곤 했던 기억이 떠 오른다.

미술대학을 진학하기 위해 이미 마음먹고 고등학교 1학년 여름방학부터 대학진학을 위한 준비를 하기 시작했다. 당시 포항시내에는 미술대학 입시 전문학원이나 화실이 없는 걸로 알고 서울로 향했다. 홍대 앞 화실을 정하고 입시준비를 위해 여름 겨울 방학에는 꼬박 서울 화실에서 그림을 그렸다.

당시에 미술대학은 대부분 회화전공의 대학만으로 생각하고 준비를 했던 지방에서의 상황과는 다르게 미술대학의 분야가 다양하다는걸 그때 서울 화실을 다니면서 알게 되었다.

포항고등학교인 모교는 예술분야 대학진학에 대한 이해나 지원은 전혀 없었다, 오히려 방학이면 진행되는 보충수업을 빠지게 되어 가벼운 처벌(근신)도 받아야 했다. 희망하는 대학의 진입 실패와 재수, 누구보다 일찍 시작한 준비 뒤에 오는 스스로의 부담감과 방학시간에만 전념해야하고 지속적이지 못한 상황들이 오히려 역효과를 가져오게 되었다.

회화과(서양화)를 다니다 군 제대 후 나는 또 한번의 목표 대학입시를 준비하게 되었고 결국에는 지방대학 공예과에 입학을 하게 되었다.

누구보다 일찍 그림공부에 입문하게 되었고 남다른 입시 준비도 했지만 현실은 무엇인가 연계가 되지 않았다. 유학이라는 목표를 잡고 장학생으로 대학을 선택하고 그림보다는 다른 무엇인가를 하고싶다는 강한 욕구로 공예전공을 선택한 계기였다.

대학 입학 후 포항 향토미술회를 알게 되었다. 고등학교 시절 미술 연합동아리 '화란'이라는 단체가 있었다. 그 계기로 포항지역 그림그리는 선배들을 많이 알게 되었다. 그 이후 향토미술회라는 미술대학 연합동아리를 알게 되었는데 그야말로 또 다른 전환점이 되었다. 방학이면 전국 각지에서 캠퍼스생활을 하다가 모여드는 선 후배들을 통해서 다양한 정보와 다양한 전공들의 정보들도 알게 되었다. 회화중심의 대학에서 디자인, 공예, 조각 등 평면예술에서 입체적이거나 디자인분야의 전공들이 부각되기 시작했고 86아시안게임과 88올림픽을 계기로 디자인 분야의 사회적 요구와 기업에서의 디자인이 각광을 받기 시작했다. 그래서 대기업 디자인 분야 취업의 기회가 많아지게 되었다.

'향토미술회'는 당시 포항 지역의 젊은 미술학도들의 열정의 단체가 되었다. 여름과 겨울 방학마다 전시회를 하고 전시 전 후 MT를 가고 방학 시작 이후 방학이 끝날 무렵까지 그렇게 열정적으로 모이고 토론하고 나누고 함께 고민했던, 가슴 속 영원히 남는 아름다운 추억의 장이다. 1대 회장(류영재 현 포항예총회장), 2대 회장(조각가 김두환)에 걸쳐 3대 회장으로 나는 열심히, 즐겁고 행복하게 활동을 했다. 현 포항지역에서 활동하는 중장년 예술활동가의 대부분은 '향토미술회'에서 열심히 활동하던 동료들이었다.

대학졸업 이후 유학을 준비하다 서울의 대학원에 진학을 하고 취업을 하게 되었다. 패션회사 공채에 입사한 나는 그때부터 패션업계에서 평생 일을 하게 되었다. 대학에서 섬유미술 전공을 한 계기, 그보다 그림을 그리면서 알게 된 색채, 회화와 디자인 등 미술의 종합적인 모든 요소들이 패션회사에서는 필요로 했고 그런 이유에서 패션회사는 나에게 천직의 직장이었다. 회사와 대학원 공부(직물디자인)를 동시에 하기가 힘들었지만 행복했다. 내가 하고 싶은 일을 다 표현할 수 있다는 건 실로 행복한 일이었다. 나의 직무는 패션공간에 대한 설치와 오브제 제작, 쇼 연출 등 패션의 제작보다는 프로모션의 담당업무였다.

요즘의 유명작가의 작품을 이용한 패션 콜라보레이션이나 패션 아티스트의 독창적인 장르가 더 인기를 누리고 있는데 나는 당시 패션 아티스트가 되는게 또다른 목표가 되기도 했다. 넓고 높은 거대한 유리상자속 마네킨과 의상을 주제로 한 쇼윈도 공간 연출 설치작업. 밤이 늦도록 서울 한가운데 명동에서 나는 멋지게 나의 젊음을 불태웠다. 그 이후 더 큰 패션회사를 거쳐 롯데백화점 디자인실에 일을 하게 되었다.

나의 작업분야는 설치미술이다.

요즘에 사람들이 어떤 작업을 주로하느냐고 자주 물어 온다. 나는 질료의 다양성을 공간을 통해 새롭게 해석하고 설치하는 설치미술작가라고 소개한다.

회사생활에만 몰두하다 1995년 10월 서울 인사동 인사아트갤러리에서 설치미술 개인전을 했다. 당시에 설치미술(Installation) 관련 활동을 하던

사람은 지극히 드물었고 전시장에서 개인전을 하는 작가도 손에 꼽을 정
도였고 당시 최정화 작가가 조금씩 알려지던 시대이다.
그날 이후 나는 개인작업과 직장에서의 작업들이 많은 공통점과 작업의
흥미가 더 했다. 이를테면 쇼윈도 공간을 활용한 전시공간화였다. 물론
패션 아이템을 소재로 한 작업이긴 하지만 주로 청년작가들과 콜라보레
이션한 설치작업 위주의 쇼윈도 공간연출작업을 많이 하게 되었다. 그 후
어떤 인연이 되어서 네팔과의 문화 교류에 합류하면서 세 번의 네팔 현지
에서의 설치 작품전을 했다. 2004년 세종문화회관에서 네팔작가 100명
의 1000점의 작품을 이용한 설치 작품전을 선 보이면서 많은 호응을 얻
게 되었다. 포항국제아트페스티벌 전시에서도 나는 설치작품을 계속 선
보였다. 요즘에는 창작의 장르가 워낙 다양해서 설치미술작업은 보편적
인 장르가 되었다. 그러나 2000년대 초 네팔에서 설치 작업을 했을 때 네
팔 많은 작가들이 의아해 하기도 하면서 포럼때 많은 질문과 아이러니하
다는 입장을 표현하기도 했다.
패션회사에서의 즐겁고도 열정적인 그 무대를 뒤로 하고 2000년 밀레니
엄 시대가 접어들면서 대전지역 대학으로 직장을 옮기게 되었다.
공간디자인과 패션디자인, 리빙디자인 등의 전공들을 개설하고 실무에서
닦은 그동안의 모든 것들을 스무 살의 청년들과 교류하면서 그들에게 내
가 그 시절의 나처럼 그들과 함께 부대끼면서 생활하게 되었다. 예전과는
달리 순수예술분야는 점점 쇠퇴를 하고 응용예술분야, 실용예술분야의
전공들이 새롭게 개설되고 세분화되어 져 갔다.
대학에서 젊은 청춘들과의 많은 작업들은 나를 새롭게 변모시켰다.
대전지역의 최초 아트플리마켓 행사를 하고 원도심 상가들과 연계한 도
심 스트리트 패션쇼, 대전 연구단지의 연구소 개설 공식행사의 과학과 패
션을 접목한 퍼포먼스 등 다양하고 새로운 기법의 창의적 활동을 꾸준히
해 왔다.
패션디자이너를 넘어 패션 아티스트들을 꿈꾸게 만들었고 젊은 날 포항
시절의 번민과 고민들을 토로하던 그 정열과 열정처럼 나는 스무살에서
육십에 이르기까지 그 멋진 무대에서 내 인생을 향유했다.

시대는 변했지만 우리가 꿈꾸는 세상의 그 내면에는 모든 것이 시간과 공간을 거슬러 함께 공유되고 회자된다. 포항이 법정문화도시로 탈바꿈해 가는 과정에서 나의 이런 사유와 활동들을 작게나마 공유하고 함께 어우러 질 수 있다면 그 얼마나 행복할까?

나의 삶, 나의 예술의 그 중심지대에는 젊은 날 포항 '향토미술회'라는 아이콘 하나가 크게 자리메김한다.

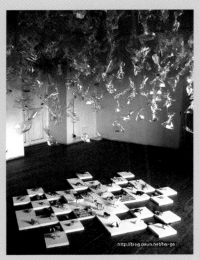

설치작업, The Memory,
비닐+자연광+혼합재료, 네팔국립현대미술관, 2007

이병우

내 마음의 풍경소리

난 바다를 좋아합니다. 태어난 곳이 바다 옆 동네여서인지 자란 곳이 바다와 가까운 곳이어서 그런지는 딱 꼬집어 말할 수 없지만 난 늘 바다를 끼고 살아왔던 것 같습니다. 사회생활을 해나가면서 외로울 때나 힘들 때, 불쑥불쑥 찾아갔던 곳도 북부 바다의 끝. 한 자락이었습니다. 그래서 그런지 나도 모르게 붓을 들고 그림을 그리면 그곳엔 분명 바다가 있었고, 출렁이는 물결에 몸을 의지하고 있는 배가 있었습니다.

그랬습니다. 난 바다가 좋았습니다. 특히 송도다리에서 바라보는 어시장의 풍경이나 남빈동의 오후는 내 정신을 혼미하게 만들었고, 출항하기 전 분주히 오가는 오징어잡이 배의 야경은 정말 그 어디에서도 접할 수 없는 황홀함이었습니다. 하여 내 그림에는 똑 같은 장소가 몇 번이나 반복됩니다. 그러고도 모자라 또 그려지는 것이 남빈동 풍경이며, 먼 곳의 풍경이 아니라 대부분 우리 포항 근교의 풍경이 그려지는 것 또한 같은 이유일 것입니다.

그림에 있어 나는 흔들림과 선의 왜곡을 추구합니다. 들에 피어있는 이름 없는 꽃, 혹은 풀들도 바람따라 움직일 것이며 정박해 있는 배들 또한 물결을 타고 흔들릴 것입니다. 이 흔들림은 곧 살아있음의 표현이며 선의 왜곡은 딱히 꼬집어 들어낼 수 없는 내 감정의 충실한 표현이기에 즐겨 이런 표현들을 사용하고 있습니다. 또한 정확한 사물의 실체보다는 생략과 과장을 통하여 내 마음의 풍경소리를 담고자 노력하였습니다.

그림을 둘러보면 많은 결점들이 보일 것입니다. 이것은 제게 있어 이번 전시가 그림을 알아가는 시발점이며 앞으로 풀어가야 할 과제일 것입니다. 모쪼록 많은 것 짚어주시고, 충고해 주시길 기원합니다. 행복하십시오. 사랑합니다.

이병우(세 번째 개인전 서문 글)

자화상. 31×38cm, 1990

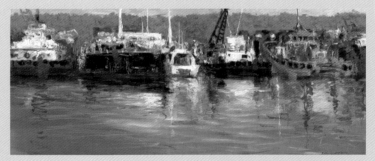

2013-13 하오의 동빈. 92×52.5cm, 2012

이상락

1980년, 삶과 그림의 갈림길에 서서

그림과 처음 인연을 맺은 시점은 초등학교 입학 전 어머님께서 사람, 꽃등 주변의 사물들을 그려 보라는 것이 인연이 된 것 같다. 한글 기초학습 보다 몽땅연필로 그림을 즐겨 그렸다. 내가 태어난 곳은 아호 학산동이다. 나를 낳아주고 키워준 부모님에 대한 사랑을 느낄 수 있는 곳이다. 지금의 학산동, 항구동, 동빈동 일원으로 어린 시절의 삶과 풍경들이 지금까지 나의 작품 속에 설레이는 마음으로 펼쳐 보이고 있다. 성장과정에 순탄치 않은 어려운 순간에도 나의 곁에는 늘 그림이 있었고 그림을 그리고 싶었다. 구구절절 모두 말할 수는 없지만, 그림을 너무나 사랑하기에 어린시절부터 혼자서 물감과 교감을 나누기를 좋아했다. 수업시간에는 선생님 몰래 노트에 스케치하며 그림에 몰두할 정도로 좋아했다.

화면에 스케치하고 붓질을 하면서 내면에 쌓인 무수한 상처가 정화됨을 느꼈고, 직장생활 하면서 내 마음속에 있던 미움, 분노, 스트레스들이 그림으로 승화되어 더욱 친근감을 주곤 하였다. 그림을 그리고 있는 순간만큼은 모든 근심 걱정을 잊을 수 있었고 세상을 바라보는 시선이 아름다운 풍경으로 변하였다.

마을어귀. oil on canvas, 65.1×90.9cm, 2008

1980년 1월 초, 제대 후 마땅히 설 자리가 없었다. 믿고 의지할 친인척도 없었기에 경제적인 면에서도 힘들었다. 모든 현실은 나 스스로 해결해야 만 하였다. 제대 동기의 모친 가게에서 만원을 얻어오면 송도해수욕장, 죽도시장 주변의 포장마차에서 막걸리와 노가리로 인생, 미래, 사회의 이 야기로 하루하루를 힘들게 보냈다. 이때 스승님(이호석 동지중학교미술교사) 이 운영하는 호석 미술학원(갈뫼화실 옆)에서 아이들을 지도하며 수채화를 즐겨 그렸다. 갈등의 시기, 모든 것을 내던지고 제수를 할까 사회생활을 할까를 고민하다가 친구의 권유로 공무원 시험을 치렀다. 또한, 지인의 권유로 내가 정년을 마쳤던 직장(현대제철, 구 강원산업)에 시험을 치르게 되 었다. 두 군데 모두 합격 통보를 받았다. 그때는 공무원보다 사기업체에 입사하는 것이 급여랑 조건이 좋았다. 이때부터 나는 직장과 그림을 병행 하며 퇴근 후와, 주말에는 그림을 그렸다. 돌이켜 보면 나 스스로 그림을 열심히 했는지 모르지만 문화활동 측면에서는 비주류였다. 물론 퇴직

이전까지 비주류로 나 스스로 위안하며 그림을 그려 왔었다.

1980년대 당시 포항의 문화는 타 도시에 비해 많이 뒤떨어져 있었다. 포항일요화가회, 포항향토작가회가 유일했다. 이후 1980년대 중반부터 포항미술협회 창립 이야기가 많이 오가는 시점이었다. 그리고 전시공간이라곤 포항문화원, 두꺼비 다방, 시민제과점 3층 등 열악한 공간에서 포항 문화예술단체가 활동하여 왔다. 나는 수채화를 오랫동안 그렸고 좋아했다. 수채물감과 붓으로 하얗고 깨끗한 종이 위에 붓 터치할 때의 느낌은 항상 신선했다. 이 때문에 전업작가는 아닐지라도 꾸준히 수채화를 즐겨 그려 왔다.

1980년대 초반, 포항의 그림동호회는 아마추어로서 함께 할 수 있었던 곳이 포항일요화가회이었다. 박수철 선생님이 운영하는 갈뫼화실에서 일요화가회가 창립되었고, 모임을 가졌던 곳이다. 내가 참여할 당시, 회장은 박수철 선생님, 지도교사는 김두호 선생님이었다. 나는 이곳에서 새로운 문화활동을 접하게 되었다. 꾸준한 야외 스케치 활동을 통한 회원 상호 간의 친목과 그림 품평회는 회사생활을 하는데 윤활유 역할을 해주었다. 뒤돌아보면 아름다운 시기이었다. 일요화가회는 다양한 연령대, 직업들, 실력, 교육의 정도 등 작품활동의 결과물이 가지각색으로 나름의 풍경 미학을 토론하며 순수한 그림을 그리는 단체로서의 특성을 엿볼 수 있었다.

낭만적인 항구도시 포항! 난로가에 앉아 차 한잔을 나누며 문화예술을 논했던 포항일요화가회의 옛 추억이 고스란히 전해진다. 때로는 선술집에서 파전과 술잔을 기울이며 가슴 시린 옛이야기를 주고받았고, 죽도어시장을 스케치하였다. 여전히 그때의 생선가게 사람들의 비릿한 서정이 그대로 남아 있는 듯하다. 당시, 시민극장 앞 두꺼비 다방은 포항문화예술인들의 전시장소 명소로서의 추억이 남아 있다. 지금의 꿈틀로, 그러니까 옛 아카데미극장에서 시민극장 주변의 선술집, 포장마차, 다방 등의 거리는 누구나 함께 알고 지내며 멋과 낭만이 깃들어 있는 가슴이 아련한 추억의 뒤안길로 자리하고 있다.

이정우

시작과 끝은
한 통속이고
내가 나를 만나고
物이 物을 만나고
소우주가 대우주를 만나는
그 과정이
진정한 자유가 아닐까?
그 접점을 향유하면서
他者와 만나기를…

접(接)-0911. 목제잡힙, 250×200×200cm, 2009

Exhibition 2

김명성 작. 역사앞에서, oil on canvas, 1996

배성규 작. 무제, oil on canvas, 145.5×112cm, 1992

이상민 작. 새날, 116.8×91cm, oil on canvas, 1999

이한성 작. 무제, 골판지 위 아크릴 혼합재료, 73×60.6cm, 1989

장지현 작. 공간, 캔버스 위 아크릴, 90.9×72.7cm, 1991

조정희 작. 冬둑길, 한지에 수묵, 60×120cm, 1999

한세일 작. 밀레니엄 손짓, 설치 작업(고무장갑+천), 1999

강경신 작. 무제, 캔버스 위 아크릴, 90.9×72.7cm, 1992

박근일 작. 정물, oil on canvas, 50×72cm, 2007

이제 우리는 우리들의 고통, 우리들의 인내,
우리들의 후회가 차디차게 얼어붙은 한 학기의 끝에 서 있다.
한번도 넉넉하게 살 수 없었던 삶과
한번도 넉넉하게 잠들 수 없었던 잠자리에서 우리는 뒤척인다.
그리하여 피로한 새벽, 최후의 개인으로 남아 우리는 죄악에 물들어져 있는
미(美), 조화를 지향하는 부조화라고 쓰여져 있는 어떤 책을 넘길 때 비로소
우리는 왜 저토록 데카르트의 회의가 아름다웠던가를 깨닫는다.
존재와 부재의 덧없음. 그 허망한 거품을 헤치고
거기 안스러이 웅크리고 있는 삶의 핵심을, 그리하여 우리들의 궁핍이
마침내 무엇을 지향하고 있는가를 배워야 한다.
그것이야말로 이렇게 답답한 시대에 도달하고 싶은
우리들의 오로라인 것이다.

1985년 1월 향토미술회 작품전 서문

아스라한
인연

문화는 그 시대 사람들이 생활했던 모든 것들을 일컫는다. 문화의 그 '모든 것들' 중에서 사람, 즉 인물이 가장 핵심이다. 사람이 있기에 관계가 형성되고, 히스토리를 낳고, 사건이 일어나기 때문이다. 뒤 돌아 보니 청년 작가들이 걸어온 길이 하나같이 고난이었으나, 또한 낭만이었다. 그들이 남긴 그림과 활동, 인간의 향기를 다시는 만들어 내지 못할 것 같다.

송도, 너와 나의

　1980년대 지역 청년 화가들은 송도 바다를 닮았다. 미래의 불안과 현실의 고민을 참지 못한 젊은 열정들은, 한겨울에도 바다에 몸을 던져 포효했고 청춘과 사랑, 우정에 대한 사연들을 화폭에 열심히 그려 댔다. 모두가 시퍼런 청춘이었고, 개인마다 다큐를 찍을 만큼 많은 사연을 안고 있다. 갓 뽑아 올린 모래밭의 시금치를 닮은 청년 미술가들은, 당시 그들이 펼쳐 보인 활동들과 개인적 사연들이 전설이 될 것이라는 것을 그때는 몰랐을 터다. 그들이 걸어온 길은 지역에서 신선하기 그지없었고, 본격적인 현대 미술문화의 신호탄이었다는 것을…. 그리고 사람과 사람으로 맺은 관계들과 사건들은 우리 지역만이 갖는 아름다운 이야기로 꽃 피어 질 거라는 것을….

　우리의 청춘, 송도의 1980년대는 시퍼런 원시의 솔숲이 끝도 없이 병풍처럼 펼쳐져 있었고, 사계절마다 주변 곳곳에 유채꽃을 비롯하여 이름 모를 들꽃과 해국이 피었으며, 곱디고운 하얀 모래 언덕들이 어른 키 높이로 그 끝을 알 수 없을 만큼 넘실거리고 있었다. 봄에는 집집마다 앞마당 텃밭에 시금치가 자라나고, 여름에는 해수욕하는 사람들이 모래알 수만큼 득실거렸으며, 가을 겨울이면 집채만 한 짙푸른 파도가 부서지는 소리와 윙윙 거리는 거센 바람 소리의 기억들이 생생하다. 아마도 1980년대 지역 청춘들은 송도 바다처럼 매 시간마다 최고의 영상미를 표현할 수 있는 추억의 저장고를 누구나 갖고 있을 터이다. 광활한 자연이 두렵고도 친근함 그 자체였던 포항 송도, 1980년대 푸른 청춘의 화가들은 이러한 자연에서 청춘을 보냈다.

　몸과 마음으로 각인되어 있는 아름다운 송도는, 청춘들이 군 입대를 앞두고 머리를 삭발당하는 것처럼 이제는 바라볼 때마다 마음이 애잔하다. 울창했던 솔숲은 사람들의 편리한 생활을 위해 이리 뽑히고 저리 뽑혀 옛 넓은 송림의 자연스러운 모습은 간데없고, 시원한 도로는 마치 머리를 한 가닥이라도 남겨 두지 않으려는 바리깡의 굳건한 의지처럼 솔숲

과 모래사장을 가차 없이 일방적으로 밀어 버렸다. 공업화로 모래사장이 유실되어 황폐하게 변해 가는 송도의 모습은, 그 옛날 청춘 화가들이 놀았던 송도의 자취를 발견하기 어렵다. 다이빙대와 '평화의 여신상'만이 이곳이 옛날 송도였다는 것을 짐작하게 한다.

외부의 힘에 농락당한 송도를 바라볼 때마다 안타깝고, 순수했던 청년 시절의 송도가 그리워 지금도 자리를 옮길 일이 있으면 일부러 차를 돌려 송도를 거쳐 가는 습관이 생겨났다고 늙은 청춘 한 사람은 말한다.

포항에서 자란 사람이라면 누구나 송도에 대한 애정과 추억이 많다. 그만큼 그때의 송도는 화려했고 아름다웠고 수많은 사연을 담고 있다. 반백 년을 넘어가는 청년화가들과 송도는 같은 빛깔이라 더 애달프고 그립다. 세월은 저만치 가 버렸다는 것을 깨달은 어느 순간, 고개를 들어 보니 벌써 동료들이 하나 둘 별이 되어 돌아갔고, 남은 자들의 머리에는 하얀 눈이 내렸다.

생업에 떠밀려 감성과 서정은 솔숲처럼 가차 없이 삭발당해 버렸고, 그때의 청년 미술가들은 하나 둘 붓을 놓아 버렸다. 악착같이 붓을 들고 있는 그때의 청춘들이 몇 되지 않는다. 그나마 붓을 들고 있는 나이 많은 청춘들은 노송처럼 풍상을 견디며 살아왔고 예술을 논하지만, 그마저도 점점 삶의 본질에 충실하려는 쪽으로 기울고 있는 듯하다.

시간이 야속하다. 하지만 가 버렸다고 옛날 일이 없어지지는 않는다. 지나 버린 평범함일지라도 청춘들이 고민하던 바로 그것이 '청년의 빛'일 것이고, 그 빛을 소환하는 작업이 바로 이 기록인 것이다.

마디마디, 향기

　문화는 그 시대 사람들이 생활했던 모든 것들을 일컫는다. 문화의 그 '모든 것들' 중에서 사람, 즉 인물이 가장 핵심이다. 사람이 있기에 관계가 형성되고, 히스토리를 낳고, 사건이 일어나기 때문이다. 뒤 돌아 보니 청년 작가들이 걸어온 길이 하나같이 고난이었으나, 또한 낭만이었다. 그들이 남긴 그림과 활동, 인간의 향기를 다시는 만들어 내지 못할 것 같다. 그래서 1980년대 청춘들을 다시 바라보는 일은 향기를 다시 찾는 일이고, 문화예술사의 한 꼭지를 남기는 일이다. 아무리 옛날에는 이러이러한 일이 있었고 좋았다 해도, 증명해 줄 사진 한 장 없고 글이 없다면 문화의 연속은 없는 것이다. 물난리로, 오래되고 지저분해서, 자리만 차지하고 귀찮은 존재의 추억 물들을 생각 없이 버리고 태웠다. 거의 남은 게 없다. 불과 3~40년 만에….

향토미술회 팸플릿 뒷면 사진

1981년 '향토미술회'와 '포항청년작가회' 회원들은 1970년대 중등학교를 거치는 과정에서 지역 근대기의 화가들과 유대관계, 환경, 사건 등 우리가 놓쳐 버린 많은 이야기들을 품고 있고, 현대미술사가 본격화 되는 과정에서 이들이 펼쳐온 활동들이 마디마디 큰 가지로 뻗었다. 그들은 각자의 예술 활동을 펼치는 중에도 가정사와 청춘사, 그리고 지역 사회에서 일어나는 모든 것을 함께 했기에 가족과 다름없었다. 이러한 가족 관계 같은 인연들이 지역 문화예술사에 평범하지만 흥미로운 기록이 된다.

같은 이야기는 없다. 비슷한 이야기는 있을지라도 모두 다르다. 아주 조그마한 일이라도 우리 지역에서 일어난 일이면 우리에게만 있고 우리만 기억한다. 그래서 유일한 우리 것이 중요하다.

1983년 향토미술회 여름 전시 개막 후 모습.
앞줄 왼쪽부터 류영재, 이호연, 이재숙, 김두환. 뒷줄 왼쪽부터 박계현, 송태원, 김갑수

인문의 꽃, 인연의 실타래

청년 미술가들이 과거를 회상할 때마다 **빼놓지** 않고 얘기하는 주요한 인물들과 문화공간이 있다. 김두호(대동중고등학교 미술교사, 개인화실), 강문길(현대 미술학원), 박수철(갈뫼 화실), 김태룡(삼문사 화방)은 1980년대 포항 화단 형성과 풍토를 만들어 나가는 데 있어, 형님이자 스승으로서 지대한 영향을 끼쳤다.

이들은 1980년대 청년 미술가들의 활동과 '향토미술회' 창립에 직접적인 참여를 하였고, 동고동락하면서 우리 지역의 살아 있는 인문학적 배경을 형성해 준 인물들이다. 입문을 시작한 청년 미술가들에게 실제적 장소를 제공함으로써 문화공동체를 이루어가며 미술문화가 꽃을 피우게 되는데 공헌 했다. 이러한 인연들은 청년미술의 전성시대를 여는 배경이 되어 주었으며, 청년의 객기조차 시대적인 낭만으로 품어주는 아량이 있었다.

1985년 포항일요화가회전 오픈. 좌측부터 김태룡(삼문사화방), 김두호, 박수철, 정대모, 조희수

김두호 화실

포항 현대미술사를 만든 할아버지 위치에 서 있는 화가는 장두건과 서창환, 배원복이다. 우리 지역 근대기에 활동하였던 많은 작가들이 있었지만, 이들은 실질적이고 직접적인 영향으로 현대미술사의 뿌리를 내리게 한 작가들이다.

1980년대 지역 청년 미술가들에게 이들의 작품과 예술정신, 작품 활동들은 정신적 우상으로 존재한다. 이들의 영향을 고스란히 받은 제2세대 화가로는 김두호, 권영호, 노태룡, 이방웅이 있다. 이들은 모두 서창환의 영향으로 미술가의 길을 걷게 되었다. 하지만 이들은 지역을 떠나거나 활동을 멈춰 버리다시피 했다. 유일하게 김두호와 이방웅만이 지역을 지키며 왕성한 활동으로 수많은 제자를 길러 냈다. 포항중학교 미술교사였던 서창환이 고아 출신 김두호를 눈여겨보고 화가로서 성장할 수 있도록 많은 관심과 배려의 노력이 있었기에 가능했다.

김두호가 대동중·고등학교 미술교사 시절 길러 낸 제자들 대부분이 1980년대 '향토미술회'와 '포항청년작가회'의 회원들이며 그들이 현재의 화단 중심에 서 있다. 그의 제자 박계현(서양화가)에 의하면 전교 상위권에 들어가면 미술반에 들어가야 한다는 분위기가 조성되어 있었다고 한다. 그만큼 김두호는 미술교사로서 제자 양성에 많은 기여를 했다.

1970년대 김두호 화실은 1980년대 본격적으로 활동할 청년미술가들을 길러내던 공간이다. 대동중·고등학교 미술교사로서도 활동한 김두호는 개인작업실을 개방하여 타 중등학교 학생들도 그림을 배울 수 있게 하여 작가정신을 심어주는 데 큰 역할을 했다. 당시 열악한 지역 화단 환경에서, 서울에서 수학한 김두호의 화실은 낭만적인 분위기를 맛보여 주는 데도 한 몫했다. 어린 미술학도들에게 상당한 호기심과 동기부여가 되었을 것으로 생각된다.

김두호 화실 (1970년대)

대부분의 화가들에게 그림 그리는 동기를 어디에서 찾았느냐 물어보면, 야외 스케치하는 미술가들이 너무나 낭만적이어서, 혹은 화실이나 미술실에 걸려 있는 그림을 동경했다고 답했다.

1970년대 김두호의 화실은 화가가 되기 위한 어린 학생들의 꿈의 장소로서 눈길을 끌었을 것이고 미술시간을 설레게 만들었을 것이다. 여기에다 무료로 지도하다시피 한 김두호의 인성은 인간적 스토리를 진하게 만드는 데 두께를 더했다. 최인수, 윤옥순, 이상락, 김왕주, 김익선, 김선호, 박계현 등 많은 학생들이 수학했다. 이들은 대개 집안 형편이 어려웠는데, 김익선은 연탄 몇 장으로 그나마 고마움을 전하기도 했다.

갈뫼 화실

1980년대 박수철이 운영하는 갈뫼 화실도 청년 미술가들과 인연들을 엮어 가던 곳이었다. 선후배이자 사제의 관계인 청년 미술가들과 예술과 낭만의 분위기를 맛보이는 장소이기도 했다.

1970년대 박수철이 부산에서 생계의 일환으로 표구를 배우고 있던 중, 오지호 선생님의 예술정신에 매료되어 오지호 선생님과 그의 아들 오승윤을 자주 만나게 되었다. 당시, 우리 지역으로서는 당대의 대 화가와의 교류가 사실상 처음이었기에 소중한 경험으로 기록한다.

하얀 고무신을 신고 여덟 시간 동안 기차를 타면서, 정대모와 함께 박수철은 5년 여 동안 오지호에게 사사 받았고 오승윤이 포항일요화가회 조직을 권유하여 '포항일요화가회'를 만들었다. 1981년 제3회 포항일요화가회전에 보낸 오지호의 축하 글에서 이러한 인연을 느낄 수 있다.

오지호 화백 자택에서(좌측부터 박수철, 오지호, 정대모. 1979)

"그림을 그리는 기쁨, 가슴속으로부터 스며 나오는 맑고 향기로운 이 기쁨, 이는 확실히 人生이 가질 수 있는 가장 高貴한 기쁨의 하나일 것이다. 각박한 생존경쟁으로 나날이 거칠어져 가고 있는 이 땅, 오늘의 情神風土에서 단 하루씩만이라도 모든 世俗의 밧줄을 끊어버리고 들과도 같은 自由속에서 色彩의 즐거움 創造의 기쁨을 마음껏 呼吸한다는 것은 그일 自体가 바로 아름다운 것이다. 이러한 뜻에서 나는 포항일요화가회의 세 번째 회원전에 滿腔의 축하와 격려를 보낸다."라고 했다.

1970년대 공백 상태나 다름없었던 지역 화단에 박수철과 포항일요화가회, 그리고 갈뫼 화실이 있어 청년 작가들이 예술의 공기를 호흡할 수 있었다.

박수철의 갈뫼 화실은 1970년대 화실의 분위기가 이러하다는 걸 보여주는 공간이었고, 지역 유일한 화실이기도 했다. 당시, 어린 미술가들에게 갈뫼 화실 분위기는 마치, 고흐가 기거하는 것처럼 느낄 정도로 아날로그 식 서정의 분위기가 물씬 풍겨 났다.

박수철은 연애 시절부터 클래식 음악에 심취하다 보니 부인의 혼수품에 전축이 필수였다고 했다. 그래서 그의 화실은 클래식 음악이 흐르는 낭만적 분위기로 사랑을 받았고, 라면과 소주가 생각나는 청춘들이 자주 모였다. 지금도 나이 든 청춘들은 여전히 그를 찾는다. 그곳엔 클래식 음악이 흐른다. 고흐를 닮은 작품과 함께….

"1979. 4. 27. 갈뫼 화실이 오픈했다. 화실의 위치는 포항역에서 동해정비공장(당시 죽도동 성남교회 맞은편 2층)에 소재했다. 강의실 2칸, 사무실 1칸으로 40평의 공간이며, 석고상이 많았다. 초기에는 아동화, 중등재학생, 입시생, 취미생 들에게 인기가 있었다. 또한 1980년대 박수철 선생님 화실과 인근 포장마차에서 늦은 시간까지 청년작가들에게 전업작가의 꿈, 예술이란 무엇인가에 대한 고민 등 포항 화단 선후배간 예술담론의 장소로 중추적 역할을 하였다. 차후 화실이 육거리 근처로 몇 번을 이사했다. 그리고 오늘날까지 '전업 작가'와 '아마추어 화가'에게는 '예술의 향수'를 찾는 길, '예술의 길'을 걷는 자들에게 모범이 되고 있다. 학창 시절 사제 인연으로 지금껏 은사로 모시고 있다. 존경과 많은 지도에 고마움을 느낀다."

당시 청년 화가였던 최복룡은 회상한다.

포항 현대미술의 산실, 현대 미술학원

워낙 추위를 타는 체질이긴 하지만, 1976년의 겨울은 유난히 추웠던 것으로 기억된다. 아마도 대학 입시 실패와 재수생의 비애를 예감했기 때문에 더했을 것이다.

고3 담임 선생님의 진학 지도로 미술대학에 지원하긴 했지만, 미대 입시를 위해서는 전문적인 미술 실기지도를 따로 받아야 한다는 사실 자체를 몰랐을 만큼 정보가 없었다. 실기 시험장에서 만났던 친구들의 그림을 보고 크게 충격을 받았고, 후기 지원을 포기할 수밖에 없었다. 실력을 갖추지도 못했지만 경제 사정상 국립대 이외에는 바라볼 수 없는 형편이었으니, 등록금이 비싼 후기대학 지원은 엄두도 낼 수 없었고 재수는 숙명이었다.

전기 시험의 결과가 발표되기도 전인(굳이 발표를 볼 필요도 없었지만) 추운 겨울 어느 날 혼자 시내를 배회하다가, 육거리(현재의 삼성건물)에서 '현대 미술학원'이란 이름의 초록색 현판을 보았다. 그곳으로 들어가 학원 수강을 문의했다. 그렇게 강문길 선생님을 처음뵀다.

미대 입시를 위해 석고 데생과 수채화를 배워야겠다고 말씀 드리고, 바로 재수의 길을 걸었다. 원장 선생님(강문길)의 배려로 학원에서 기식하며(요즘이면 불법이겠지만) 하루 종일 그림만 그렸다. 잠은 베니어판을 잘라 만든 사각 나무의자 네 개를 일렬로 놓고 두세 시간 누우면 족했고, 식사는 연탄불 위 노란 냄비에 오직 삼양라면뿐이었다. 청춘인지라 힘든 줄 몰랐고, 그림에 대한 설렘으로 하루 스무 시간 그림만 그려도 행복했다.

상원동 시민제과 옆(당시에는 시민극장 앞)에 있던 화실을 정리해 육거리로 옮기고 학원 인가를 얻어 정리가 덜 된 상태인지라 수강생도 없었으니, 거의 혼자였다. 학원을 어지간히 정리하니 미술을(문화를) 사랑하는 사람들이 하나둘씩 방문했다. 곧 많은 이들의 거점이 되었다.

화가 박수철 형과 시인 김원택 형이 자주 찾았고, 아동 문학가 김일광 형을 비롯해 그림을 좋아하며 그림 서적을 판매하기도 한 김원도 님, 환상

의 클래식 기타리스트 조평원 님, 그리고 문인화를 하는 이형수 형도 이 시절에 알게 되었다. 포항시립미술관장인 김갑수 형도 이곳에서 만났다.

현대 미술학원은 80년대 포항미술의 봄을 잉태한 '장소성'을 가진다. 현대 미술학원은 포항시교육청의 허가를 얻어 개원한 포항 최초의 미술학원이라 기억된다. 이어서 동아미술학원, 호석미술학원 등이 개원해 포항에도 많은 미술학원이 탄생했다.

현대 미술학원 원장이셨던 강문길 선생님은 내가 미술을 전공할 수 있게 해 주신 은사님이다. 그는 포항이란 변방의 작은 도시에서 탁월한 그림 실력을 인정받아 많은 분들에게 주목받았다. 고등학교 재학 시절에는 포항여고 미술 선생님의 요청으로 여고 미술부 학생들의 실기 지도를 도맡았다고 전해진다.

궁핍하던 시절을 견디며 알뜰함이 몸에 배인 삶을 실천하셨는데, 내게 학원 수강료도 받지 않았고 그곳에서 기식하며 생활할 수 있게 허락해 주신 고마움이 크다. 전화세를 아끼고자 야속하게도 다이얼 전화기를 잠그고 퇴근하시는 통에, 친구들과 통화하려고 전화기 손잡이 윗부분을 무전치듯 열심히 두드렸던 일도 소중한 추억이 되었다. 이듬해 입시에서 대학교에 합격하자 입학 선물로 고급 구둣가게에서 구두를 맞춰 주신 일도 잊을 수 없다. 내 첫 구두다.

1980년도 겨울, 포항 최초로 미술 대학생들로 구성된 단체인 '포항향토미술회'가 만들어진 것도 강문길 선생님의 자문에 의한 것이니 본격적인 포항 현대미술의 산파 역을 하신 분이라고 할 수 있다. 현대 미술학원은 그 산실이고 말이다.

글 류영재

삼문사 화방을 기억하며

왼쪽부터 이창연, 김태룡(삼문사화방 대표), 김갑수

포항 신흥동 구 전신전화국 맞은편 1층, 80년대 포항 지역 미술학도와 젊은 작가들 마음속에 영원히 기억되는 공간이 있었다. '삼문화 화방'이 그곳이다. 대표 김태룡, 일명 '세진이 아빠'는 어눌한 부산 사투리와 장발의 흰머리와 마른 체구에서 뿜어 나오는 이미지로 웬만한 예술가보다 더 예술가 같았다.

삼문사 화방의 상품들은 미술용 재료(회화 중심의 물감, 도화지, 붓, 연필 등)와 이젤, 액자 프레임 등 작품 마무리용 목 작업이 주를 이뤘다.

단골 고객으로는 미술학원 학생, 작가, 미술 선생님, 일요화가회 회원이 있었다. 손님보다 정서적 동업자에 가까운 박수철 작가(당시 일요화가회 회장), 김갑수, 류영재도 있었다. 당시 포항엔 미술 학원 또는 화실이래야 서너 곳 정도였고 미술 단체도 향토미술회, 일요화가회 정도가 전부였다. 그 시점부터 미술 인구가 확장되어 갔다. 종이에서부터 연필, 지우개 등 미술 용품 모두가 일본산으로, 일반 문구보다 몇 배 비쌌다. 물감, 붓, 이젤, 화구 박스도 쉽게 구입하기 어려웠던 시절이었다.

화방 풍경은 여느 미술 작품의 배경 같았다. 모노톤의 흐릿한 공간, 정리되지 않은 작업 도구, 담배 연기까지. 기억이 아련하다. 주거 공간과 화방 공간이 같이 있었고, 나무를 다루는 목공기계가 한편에 있었다.

여름이면 반팔 메리야스 차림을 한 김 사장님, 겨울이면 연탄난로와 난로 위 물 주전자 그리고 얼큰한 동태찌개 냄새가 가끔씩 흘러나오곤 했다. 성인들을 위한 마땅한 놀이거리가 없던 시절, 바둑을 좋아하는 미술인들의 아지트이기도 하다. 그들이 모이면, 연탄난로 위에서 동태찌개가 부글부글 끓기 시작하고 소주 파티와 함께 밤늦도록 웃음소리가 넘치곤 했다.

삼문사 화방의 유래를 알아보자. 그곳과 김 사장님을 누구보다 깊이 알고 있는 박수철 작가님을 통해 회고해 본다.

김 사장님은 화방을 차리기 전, 같은 자리에서 완구점을 운영하고 있었다. 옆자리엔 삼문사 책방이 자리하고 있었는데, 그곳 사장님이 완구점을 하고 있는 김 사장님에게 화방 사업을 권유해 '삼문사' 이름을 걸고 화방을 시작했다.

화방 일이라는 게, 미술용품을 소매 유통하는 일도 있지만 실질적으로 액자, 실내 이젤 등을 제작하는 전문 작업이 필요한데 전문 기술을 보유하지 못한 김 사장님은 아마도 많은 시행착오를 거쳤을 것이다.

실내 이젤을 구입하려면 상당한 비용이 들었다. 그래서 회화 작업하는 사람들의 로망이기도 했는데, 그 이젤을 삼문사 화방에서 전략기획 상품으로 팔았던 게 기억난다. 아마도 시니어 작가들 작업실에는 당시 이젤이 있지 않을까? 목 작업이야 가능하다지만, 부품들이 귀하던 시절에 모든 것을 직접 제작해야만 했다. 그 부품 중 하나인 액자 높낮이 조절 용 레버(대형 볼트)를 석고 작업으로 제작해야 하는데, 모형의 기초가 빈 야쿠르트 병을 활용한 석고 몰드 작업이었다. 작업을 하던 풍경이 눈에 선하다. 그리고 야쿠르트 병 모양의 레버, 세련되진 않지만 항상 연구하고 개발하던 그의 모습이 아련하다.

화방 공간 뒤편 작은 뜰에는 벽돌 슬라브 공간이 세 칸 있었는데, 지금 생각해 보면 어설프기 짝이 없었다. 그곳은 자녀들의 방과 한편에 마련한 박수철 화백의 작업실로 사용되었다.

모든 것이 귀하고 어설픈 시절의 한 단면들이 스쳐 지나간다. 미술학원이 늘어나고 미술 인구가 증가하면서, 전문 화방이 생겨나기 시작했다. 모든 것이 열악한 삼문사 화방은 경쟁력에서 밀릴 수밖에 없었을 것이다.

여름과 겨울 방학이면 전국 각지에서 미술대학에 다니던 미술학도들이 남화랑, 분식집, 당구장 등에 모여, 저마다의 캠퍼스 이야기를 나누며 평소 알지 못하던 선후배들과 소통했다.

향토미술회라는 미술 동호회가 있었는데, 방학 끝 무렵 전시회를 하곤 했다. 그럴 때면 밤색 알루미늄 문이 쉴 새 없이 드르륵 드르륵 열리며 바쁜 삼문사 화방이었다. 전시회 작품을 제출하기 위한 마무리 손길이 삼문사 화방에서 이뤄졌다. 주 작업은 액자 프레임으로, 미송 원목이나 나왕 목재로 작품을 감싸고 투명한 락카 도장이나 브라운 오일 스테인으로 마무리했다. 전시장 작품 대부분을 삼문사 화방 사장님의 손길로 마무리했을 것이다.

80년대 활동하던 대학생, 작가 대부분은 삼문사 화방의 액자 몇 점을 소유하고 있을 것이다. 필자도 물론 몇 점 소장하고 있는데, 가장 소중하게 간직하고 있는 1호 크기의 동판 회화작품의 액자가 너덜너덜하다. 삼문사 화방 사장님의 손길이 고스란히 묻어 있다. 미술 작품은 작품과 액자가 한결같이 공존한다. 마치 피부를 감싸고 있는 옷처럼.

삼문사 화방은 오래 된 작가들에게 작품을 마무리하러 기분 좋게 들리는 공간이었다.

<div align="right">글 이경형</div>

'김형'이란 사나이

보통 성씨에 '형(兄)'자를 붙여 김형, 이형이라 부르는 것은 동년배들끼리 서로를 존중하여 부르는 호칭법이다. 더러는 한, 두 살 아래의 사람에게도 '형'자를 붙여서 부르는 경우도 있다. 편지 글에 주로 사용하는 인형(仁兄)이란 말도 그렇다. 그러므로 정작 본인보다 연상인 형에게 김형이니 이형이라 부르는 것은 결례라 할 수 있다.

대학시절, 화실을 운영하여 학비와 생활비를 마련해야 하는 형편이었던 내게 1980년대는 당시의 시대상황과 닮은 격동의 세월이었다. 1979년 10월 26일 박정희 대통령 시해사건이 일어났고, 이어서 12월 12일의 군부 쿠테타, 이듬해 '80년의 봄'은 너무나 짧았다. 1980년 5월 17일 비상계엄 확대를 계기로 군부가 정권을 장악하였고, 9월에는 전두환이 대한민국 제11대 대통령이 되었다. 이 과정에서 대학생들의 데모는 치열하였고, 따라서 활동에 제약이 많았으며 대학생 과외활동도 금지되었다. 화실 운영을 할 수 없게 되자 방학기간에 고향인 포항으로 돌아왔고, 늘 그랬던 것처럼 현대미술학원에서 생활하였다. 학원 수강생은 많지 않았는데, 이젤을 펴고 석고소묘를 하고 있는 고등학생이 한 명 있었다. 교복을 보니 반갑게도 포항고등학교 후배였다. 반가운 마음에 말을 걸었고, 같은 학교 출신의 선배임을 밝히며 이런저런 얘기를 하였고, 그림에 대해서도 많은 지적과 얘기를 했던 것 같다. 과묵했던 그는 말없이 공감한다는 표현으로 가끔 고개를 끄덕이는 정도의 반응을 보였던 것으로 기억된다. 그 후배가 김두환이다. 나중에 보니 나보다 세 살이나 많은 만학도였다. 중학교를 마치고 표구하는 일을 배우다가 뒤늦게 고등학교에 입학을 했다고 한다. 세 살이나 많은 형에게 반말을 하는 결례를 저지른 것이었다. 그러나 이미 그렇게 며칠을 보낸 상황이었으니 새삼 말을 높이는 것도 어색한 일이었다. 다행히 이해심 많았던 그가 서로 말을 트고 지내자 하였다.

서로 친구처럼 편하게 이야기하였고, 그를 부를 때 '김형'이라 하였다.

그는 나이만큼 어른스러운 면이 많았다. 미술대학생들의 단체인 '포항 향토미술회'를 창립하여 방학이면 미술학도들이 내가 머물던 현대미술 학원으로 우루루 몰려들곤 하였는데, 모두가 어려운 시절이어서 여러 명이 모이면 식사를 해결하는 것이 큰 문제였다. 400원 하던 자장면을 배달해 먹는 것이 그나마 가장 괜찮은 만찬이었는데, 어느 날은 그가 거금 5천원을 선뜻 내놓으며 자장면을 시켜주었다. 그것만으로도 매우 만족하던 시절이었고, 그런 그가 멋있게 보였다. 역시 '나이는 괜히 먹는 게 아닌가 보다'라는 생각을 했던 듯하다. 그와 나는 단짝이 되어 많은 추억을 만들었다. 내가 사랑방다실에서 개인전을 열었을 때, 그는 손수 한지를 묶어 방명록을 만들어 주었다. 표구 일을 배우면서 익힌 솜씨였다. 나는 아직도 그 방명록을 간직하고 있다.

그는 80년 겨울의 입시에서 국립안동대학교에 합격하여 81학번의 대학생이 되어 조소를 전공하였다. 그를 만나러 난생처음 안동이란 도시를 가보았고, 거기서 유행하던 고갈비도 처음 맛보았다. 요즘 유명한 안동 간고등어다. 당연히 80년도에 창립한 포항향토미술회에 가입하였고, 나와 가장 가까운 형이자 친구가 되었다. 향토미술회의 초대 회장을 맡았던 내가 82년 2월 초순 방위소집 통지를 받고 훈련소에 입소하게 되어 그가 2대 회장의 직책을 맡았고, 회의 단합과 발전을 위하여 많은 노력을 기울였다. 참 그리운 시절이다.

글 류영재

김두환 작. 박수철상

'향토미술회' 처음 이야기

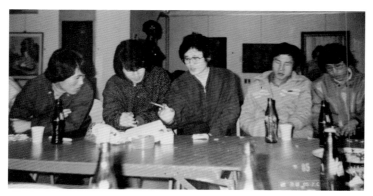

향토미술회 회의사진 왼쪽부터 김두환, 류영재, 김갑수, 최복룡, 이경형(1982년)

1981년 '향토미술회' 창립 배경을 류영재는 이렇게 회상한다.

"1980년, 필자가 대학교 3학년에 재학 중이었던 겨울방학을 포항시 덕산동(육거리)에 위치한 현대 미술학원에서 보내고 있었다. 청주에서 입시생을 가르치는 화실을 운영하며 학비를 마련하던 형편이었으나, 1979년의 10·26사태에 이은 1980년 5월의 비상계엄령으로 대학생들의 과외가 금지되어 화실을 못하게 되었고 방학 기간을 고향에 내려와 현대 미술학원에서 작업하며 틈틈이 학원생들을 가르치는 일도 하며 보내게 되었던 것이다. 1980년 12월경 현대 미술학원 강문길 원장이 이제 겨울방학이 지나면 대학생활의 마지막인 4학년이 될 것이니 필자(류영재)가 중심이 되어 대학생들의 모임인 미술 단체를 구성해 보는 것이 어떻겠느냐고 제안하였다. 그래서 방학 중이라 미술대학에 재학 중인 향토의 학생들이 대부분 포항에 머물고 있던 터라 단체 구성에 대하여 대체적인 동의를 얻어 필자(류영재)가 초대회장을 맡아 여름방학 중에 창립 전시회를 가지기로 하였다"고 했다.

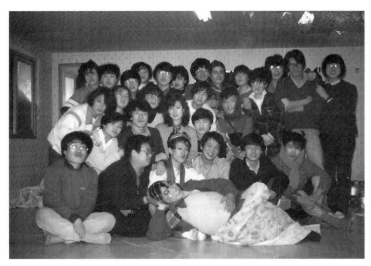

향토미술회 겨울 야유회 (1983)

　이렇게 해서 '향토미술회'가 만들어지고 많은 청년 작가들이 모이기 시작했다. 강문길이 지역 화단을 위해 앞날을 내다보는 조언과 류영재의 실천적인 행동이 있었기에 가능했다. 이것은 지역 현대미술사의 본격적인 시작을 알리는 신호탄 같은 단체의 결성이기에 기념비적이다. 이러한 계기로 포항 청년 미술가들이 결집하기 시작했고, 과거와 현재 그리고 미래의 미술가들의 관계를 이어 주는 중심적인 단체로 활동하며 오늘에 이르렀다.

　1981년 '향토미술회'부터 형제 순으로 구성해 보았다. 맏이 격을 생각해 보았다. 여기서 맏이라 함은, 연령대가 아닌 청년미술단체의 역량을 키우고 발전시키는 데 중심적인 역할을 한 인물을 말한다. 즉, 단체를 주체적으로 맛있게 요리를 만들어 나갔던 인물들이다.

　지금은 '향토미술회' 멤버들이 많이 붓을 놓았기 때문에 나이를 확실하게 알지 못한다.

향토미술회원 1985년 (좌측부터 김병태, 김천애, 이창연)

창립 초, 먼저 류영재가 스승인 강문길의 조언으로 단체를 결성하기로 마음먹었다. 김갑수와 이호연이 합류하며 본격적인 회원 확보가 이루어졌다. 이들은 형, 오빠와 같은 가족적인 분위기로 후배들을 리드하였고 단체를 발전시켰다는 점에서 무게가 있는 인물들이다.

류영재는 성실하고 부드러운 성격으로 회원들의 결집과 단합에 있어 기둥 역할을 하였고 초대 회장으로 이끌어 나갔다. 이들은 이호연과 더불어 밤을 세며 회칙을 정하기도 했다.

제2회전은 김두한이 회장을 맡았다. 그는 지역 최초 조각가이며 부드러운 성품으로 회원들이 많이 따랐다.

이후 3회부터 회장이 바뀌면서 15년 동안 60여 명이 참여하는 큰 단체로 지속적으로 활동을 펼쳐왔고 현대 화단의 분위기 조성과 훈훈한 인간적인 관계를 엮어 나갔다.

그들이 만든 회칙 중에 재밌는 항목이 눈에 들어온다.

입회비 5,000원, 월 회비 2,000원(졸업생 3,000원)이 풋풋함을 느끼게 해 준다. 미술대학 재학생과 졸업생들의 경제 사정을 짐작하게 하는 대목이다. 그리고 야외 스케치 실시를 원칙으로 한다. 여름 작품전과 겨울 작품전으로 1년 2회 정기전 실시 원칙으로 한다. 정기전은 방학 중에 실시한다. 친목회는 회원 상호 간의 친목을 도모하기 위해 신입생 환영회를 실시하며 정기전이 끝나고 야유회를 실시한다. 기간은 1박 2일 정도로 한다. (중략)

이런 회칙들로 미루어 볼 때, '향토미술회'가 지속되었던 요인은 훈훈하고 인간적인 관계에 있는듯하다.

화란회 전시 전경

이창연은 대학을 두 번 다녔다. 교육대학을 마치고 교직에 몸담고 있다가 화가에 뜻을 두어 뒤늦게 미술대학을 졸업하여 '향토미술회'와 '포항청년작가회'에서 활동했다. '향토미술회' 창립회원들 중 가장 연장자인 연유로 '포항청년작가회' 초대 회장으로 추대되었다. 그는 후배 청년 작가들과 삶, 예술을 논하며 소주잔을 비웠고 코믹한 말투와 웃음기로 사랑받았다. 무엇보다 전업작가로서 모범을 보여 주어 청년 미술가들이 많이 따랐다. 김왕주도 대학 생활을 두 곳에서 마쳤다. 가난한 집안 사정으로 실업대학을 졸업했지만 미술의 재능을 잠재우지 못해 미술대학을 다녔다. 중·고등학교 시절, 화란회에서 활동했고 포항청년작가회 2대 회장을 맡기도 했다. 스승인 김두호 선생님의 바둑 상대를 해 드리는 등 많은 사랑을 받았고, 고교 시절 그림도 잘 그렸고 모범생으로 인정받아 학생 대표인 연대장을 하는 등 멋스러움과 자존감을 뽐어 댔다. 오랫동안 입시미술학원을 운영하며 제자들을 배출했다. 포화랑도 운영했다.

김익선, 이호연, 이경형, 최복룡, 조정석, 이상민, 김직구, 박계현 등이 활동했다. 이들은 두세 살의 연령 차이가 있지만, 중등 시절부터 '화란회'에서 세월의 밥그릇 수를 따지기에는 의미가 없는 두터운 친분을 쌓았다. '향토미술회', '포항청년작가회' 창립에 함께했고 실질적으로 단체를 움직이고 분위기를 이끌어 갔다. 또한, 각 개인의 개성 있는 성품들은 단체들을 이끄는 데 큰 활력소가 되었고 지금은 지역 화단 후배들에게 에너지를 심어 주고 있다.

김익선은 속칭, 아그리파 석고상을 닮은 잘생긴 얼굴로 불렸다. 조용한 성격의 소유자로, 입시학원을 운영하다가 학교 미술교사로 자리를 옮겨 제자 양성과 작품 활동을 펼쳐왔다.

이호연은 '향토미술회' 창립에 있어 류영재와 적극적으로 실천적인 행동을 펼쳤던 인물이다. 회칙을 정하고 전시회 추친 업무 등 많은 것을 함께했다. 무엇보다도 끊임없이 쏟아지는 샘물 같은 개그 감각으로 청년 미

술가들의 허리를 숱하게 꺾게 만들었다. 그의 작품은 사고력을 요구하는 추상 작업으로 신선한 화단을 만들어 가는 데도 일조했다.

이경형은 '화란회'에서 시작해 '향토미술회'에서 활동했다. 그는 다재다능한 소질을 가지고 있는 작가로, 시각예술 전체를 아우르는 종합예술을 한다. 대도시에서 작업 활동을 펼치면서 세련된 문화 감성을 지역에 선보이는 작가이기도 하다. 1980년대 찢어진 청바지를 우리 지역에서는 처음으로 입고 다녀 멋쟁이로 눈길을 끌기도 했다.

최복룡은 특유의 친화력으로 선후배 간에 원만한 관계를 유지하는 데 많은 애정을 쏟았고, 섬세한 행정 처리 능력으로 단체를 이끌어 가는 데 앞장섰다. 조정석은 '향토미술' 창립회원이며, 김두환과 더불어 조각을 전공하여 포항 미술문화의 다양함을 조성해 왔다. 미니멀리즘 작업에 많은 관심을 두고 있다. 김직구는 낭만과 서정적인 분위기를 좋아하고 청년 문화를 향유할 줄 아는 인물로, 단체에서 조용한 성품으로 리드해 나갔다. 박계현은 어릴 적부터 그림에 소질이 있어, 일찍이 '화란회'에서 활동하며 청년 미술가로서 역량과 자질을 키워 나갔다.

이상민은 1995년 포항설치미술회 초대 회장을 수행하며 새로운 미술 경향을 선보이는 데 말없이 실천해 온 작가이다. 평면과 입체의 관계성을 미술적 언어로 해석하는 작품에서 한국 역사성에 나타나는 민초들의 애환을 그리기도 했다.

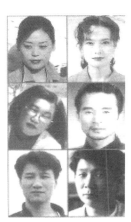

'98 포항청년 작가회 테마전

내마음속의
풍경소리 展

- 1996. 6. 9(화)~6. 14(일)
- 대백갤러리(생활관 4층)

포항청년작가회 '내 마음속의 풍경소리전' 초대장. 1998

아스라한 인연

이들 대부분은 이제 환갑의 나이가 되었다. 그래서 옛날의 추억들을 아끼고 보존하려는 마음이 누구보다도 많다. 현재 지역 미술계의 원로와 중장년층 그리고 청년 작가들 간의 가교 역할도 하고 있다.

다음으로는 김경수, 권종민, 박경원, 김천애, 박경숙, 최마록, 박상현, 박근일, 목진국, 추경욱, 이창희, 강경신, 정영신, 이정우, 이용규 등이다. 마찬가지로 두세 살 정도의 나이 차이가 있고 지역 화단의 허리를 받치고 있는 중심적인 존재로 활동하고 있다.

이들은 1980년대 청년 미술가 단체들의 창립 초기부터 평회원 들로서 리더의 위치는 아니지만, 선후배 관계에서 돈독한 분위기와 왕성한 활동으로 단체를 만들어 나갔다. 어쩌면 이들이 포항 화단의 다양성을 펼쳐 나가는 데 있어서 주인공들이라고 볼 수 있다. 무엇보다도 가장 많은 인원 층을 자랑하고 있고, 포항청년작가회를 발전적으로 이끌었다.

권종민, 목진국, 박상현은 포항에 정착해 왕성하게 활동하고 있다. 박상현, 권종민은 포항미술협회장을 역임하여 포항 화단을 이끌었다. 소위 우리 지역 7080세대 미술가들은 1990년대와 2000년대 포항 청년 작가들과 인연을 맺으며 함께 세기를 건넜다.

향기 있는 동년배

1980년대 중앙로(현, 꿈틀로)에서 청년 미술가들은 껌을 좀 씹었다. 락가수를 연상시키는 젊은 미술가들이 있었다. 지금도 이들의 외모에서는 연예인 필이 느껴지기도 한다.

필자가 미술대학 입시 수채화 실기 시험(1985년)을 치를 때 옆에 박근일이 있었다. 검은색 일색인 복장(뒷면에는 용이 수를 놓인 잠바)으로 액세서리(해골 문양 반지와 목걸이 등)를 착용한 채 수채화를 그리는 박근일을 보고 몹시 쫄았던 기억이 있다. 박근일이 풍기는 아우라가 두렵기도 했고, 시원시원하게 수채화를 그리는 모습에서 실력 면에서도 월등하다는 것을 느꼈다. 작은 공간에서 열심히 그리는 나와는 완전히 달라 보였다. 후에 입학식을 함께 맞이했던 박근일을 다시 보니, 부끄러움과 쑥스러움을 많이 타는 순수한 친구였다. 지금도 만나면 그때 이야기를 하곤 한다. 지금은 콧수염이 멋있게 보이는 모습으로 바뀌긴 했지만….

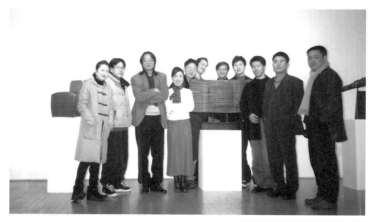

이정우 조각전 (대백갤러리) 전시전경

날카로운 눈매를 소유하고 몸매 또한 탄탄한 이창희도 왕초 같은 이미지를 뿜어 댔다. 주위 친구들은 고교 시절 이창희가 한 주먹 했다 하지만, 청춘들은 객기 비슷한 행동을 했을 뿐이라고 추억한다. 주위 학생들과 여학생들에게 그의 아우라는 강했다고 했다. 이후 동료 화우들은 조각을 하며 개과천선했다는 이야기를 지금도 만나면 하곤 한다. 즉, 예술로 아름다운 청년기를 보냈다는 이야기다. 가까이서 보면 순둥이고 부끄러움을 많이 타는데 말이다. 그래서인지 그의 조각품에 정이 간다.

박경원, 추경욱, 한세일, 이정우, 이용규, 이휘동은 대동고등학교 동문이면서 각기 다른 미술대학을 졸업하고 난 후 대부분 지역에 정착하며 미술교사, 예술행정, 작가, 사업가로 활동하고 있다. 이들은 청년 미술가 1세대를 잇는 2세대로 지역 화단에 경쾌한 분위기를 불어 넣는 데 일조했다. 이들의 우정은 주위 미술인들에게 부러움을 사기도 한다. 한세일은 얼마 전 별이 되었다.

박경원은 털이 두 개(털털한 인성)인 성격을 가졌다. 그가 포항청년작가회장일 때 선후배들과 함께 술로 밤을 세는 일이 허다했고, 의욕도 강해 1999년 2월 서울 경인미술관전을 추진하기도 했다. 서울에서 활동하고 있는 지역 어르신 서양화가 장두건을 비롯해 허화평(정치인) 외 지역 출신 유명인을 초대하는 등 포항청년작가회를 대내외적으로 알리고자 많은 노력을 했다. 이정우도 경상도 남성상을 보여 주는 인물이다. 큰 키와 마른 몸매에 의리와 선한 성격으로 선배들을 비롯해 청춘들과 깊은 우애를 자랑한다. 포항조각회 창립회원인 이정우는 지역 아동문학가인 손춘익 碑도 제작했다. 지역 출신 조각가로서 첫 개인전시를 열기도 했다.

부드러움의 군단

　세계사를 뒤 돌아 보았을 때, 모든 분야에서 여성은 철저하게 남성 위주의 세상에서 암흑처럼 살아왔다. 이러한 상황은 여전히 지구상에서 빈번히 이루어지고 있다. 여성의 재능과 목소리는 19세기 후반 산업화 이후 사회가 급속도로 변하면서 여성이 가진 고유한 색채가 드러남으로서 표출되기 시작했다. 물론 그것도 손으로 꼽을 만큼 소수다.

　우리나라 여성으로서는 나혜석이 최초의 서양화가이자 작가이며 근대적 여권론을 펼친 운동가였다. 올해 2021년이 나혜석이 개인전을 연 지 100주년 되는 해이다. 그는 서구예술문화 견문을 통해 얻은 자유주의적인 개인행동 때문에, 예술 재능뿐만 아니라 인간으로서도 철저하게 버림받고 외면당했다. 남성이었으면 아예 문제가 되지 않는 행동이었지만 말이다.

1981년 '향토미술회' 창립회원 열 명 중 다섯 명이 여성 회원이었다. 지금은 소식조차 모르고 작품 활동도 거의 중단한 것으로 짐작된다. 이들의 뒤를 이어 회화 작업을 하는 '포항청년작가회' 2세대 여성 미술가들이 많이 배출되었지만, 결혼 혹은 외부 지역으로의 이사로 연락이 두절되었다. 지금은 정영신, 김천애, 박경숙, 최마록이 활동하고 있다. 현재 강경신, 최마록은 해외에서 활동을 하고 있다. 최마록은 캐나다로 삶터를 옮기면서 작업을 지속적으로 하고 있고 지역에서 개인전도 펼치고 있다. 남은 여성회원들은 미술교육계, 금속공예, 큐레이터 등의 분야에서 두각을 나타내고 있다.

또 다른 날갯짓

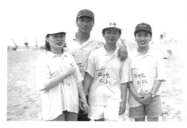

포항설치미술회 전시 모습. 칠포해수욕장. 1996

강경신, 박경숙, 이상민, 박상현, 최마록, 김경화, 김동철, 장지현, 서종숙, 박선용, 최수정은 '포항설치미술회(초대회장 이상민)'를 결성해 환경과 미술과의 관계를 전시회로 시도해 왔다는 점에서 업적을 남겼다. 절대적인 예산 부족, 포항시의 무관심, 환경 악화 등을 극복하면서도 칠포 해수욕장과 북부해수욕장(현, 영일대해수욕장)에서 작품을 발표하여 우리 지역으로서는 의미있는 환경미술을 보여 주었다.

"현대는 '세계화'와 '지방화'라는 두 축을 중심으로 급속한 변화의 물결을 일으키고 있으며 지방자치시대에 지역 생산이 극대화되고, 이에 따른 소비욕구 또한 점차 팽창 될 것으로 보인다. 95 '미술의 해'와 광복 50주년을 기념하여 포항의 심각해지는 환경오염에 대한 반성으로 11인의 순수한 마음들이 수개월의 세미나와 토론을 해 나가며 작품에 대한 책임의식을 가지고, 바다라는 여건에서 다양한 표현방법으로 환경설치미술전을 마련했다. 이것은 죽었던 자연환경을 되살려 지역정신과 문화를 계승 발전시키려는 세대적 열망의 한 실천이고 구현이라고 확신한다. 인간은 자연환경을 떠나서는 존재할 수 없다. 이 시대 죽어가는 자연환경의 회복운동이야말로 인간회복과 정신회복을 도모하는 것이며 인간다운 삶을 추구하는 일이다."

이 글은 1995년 8월 15일에서 20일까지 북부 해수욕장(현, 영일대 해수욕장)에서 개최되었던 포항설치미술회창립전 〈1995년 포항환경설치미술전〉 책자에 적혀 있는 취지문이다. 우리 지역에서는 처음으로 열린 환경설치미술전이라서 의의 있는 전시였다. 벌써 23년이라는 세월의 두께가 쌓였다.

20대 후반에서 30대 초반 나이에 바다를 배경으로 낭만과 열정으로 만들어 낸 〈포항설치미술전〉은 8월의 태양 아래에서 사연도 많고 추억도 많았던 전시회였다. 1995년 수도권과 대도시에서는 이미 설치미술에 대한 개념이 확산되어 미술계에서는 현대미술의 한 장르로서 익숙했던 상황이었지만, 우리 지역에서는 낯선 미술장르로 시민들에게 처음 선보인다는 의미에서 작가들은 남다른 각오로 임했다.

북부 해수욕장을 확보하기 위한 까다로운 행정 절차와 협약 등 개막하기 전까지 북부 해수욕장에서 밤을 꼬박 새며 수차례의 만남을 통해 진행했던 전시는 참으로 수많은 추억을 만들었다. 특히 뜨거운 태양 아래에서 김경화 부모님께서 손수 정성 어린 밥을 지어 10여 명 되는 친구들을 위해 직접 배달까지 수고를 아끼지 않으셨던 그때의 모습을, 참가했던 친구들은 지금도 회상하고 감사한 마음으로 기억한다.

또한 예기치 못한 태풍으로 전시 기간 중에 긴박하게 철수하느라 고생도 많이 했고, 여러 차례 밤을 새며 위기를 넘기기도 했다. 그래도 자연에서 설치 예술 작업을 한다는 데 있어 낭만이 있었고 별을 보며 넘쳐 나는 끼를 잠재웠다.

제2회 포항설치미술전 팸플릿 표지. 1996

청년 화가, 밀레니엄을 열다

1999년 중년이 된 과거의 청년 작가들은 2000년 밀레니엄을 맞이하며, 21세기 포항 문화예술 환경을 바꿔놓을 만큼 큰 전환점이 되는 대규모 행사를 기획했다.

「2000년 밀레니엄 아트페스티벌-밀레니엄 해맞이예술제 '빛으로 미래로'」였다. 2000년까지의 지역 화단은 잔잔한 활동으로 이어져 왔다. 그러나 시대 흐름에 앞서 가는 미래지향적인 기획전은 볼 수 없었던 환경이었다. 하지만, 새천년을 맞는 새로운 전환점을 위해 청년 작가들이 수면 아래에서 꿈틀거리고 있었다.

김갑수, 류영재가 평소 이러한 환경을 토론하고 고민하고 있었던 상황에서 1998년 7월, 당시 동빈내항에 위치한 김갑수 작업실에서 '포항예술문화연구소'를 발족했다. 김갑수, 류영재, 김현식, 윤석홍, 정현식, 조정석, 차재훈, 최복룡, 박경숙, 안성용이 발기했다.

2000년 밀레니엄 아트페스티벌 운영위원회 회의 모습.
왼쪽부터 박훈포, 이정철, 윤석홍, 정현식, 김갑수, 박경숙, 류영재, 조정석, 최복룡

밀레니엄 해맞이 예술제 도록 표지. 2000

　김갑수(초대 소장)를 중심으로 「2000년 밀레니엄 아트페스티벌」을 펼쳐 나갔다. 미술, 사진, 문학, 공연 예술인들과 함께 만들어 나가는 지역예술에 변화의 바람을 불어 넣은 것이다. 장르와의 통섭적인 행사로 지역 모든 예술인들에게 신선함과, 예술에 대한 새로운 꿈을 꿀 수 있는 동기를 부여했다. 우리 지역에도 격조 있는 문화예술의 시대가 도래될 것이라는 가슴 부푼 마음들은, 1999년 12월 31일 호미곶 동이 트는 시간에 정현식이 새천년을 위해 재를 올리는 서예 퍼포먼스를 펼치면서 엄숙하게 치러졌다.

　'2000년 해맞이예술제'를 진행하는 동안 겪은 숱한 어려움과 수많은 이야기와 사건 등은 이루 말할 수 없을 정도다. 예술제를 준비하며 회원 모두는 개인 생활을 접어 둔 채 밤을 새워 작업했다. 주로 예술인들의 카페 공간인 '자유인(박수철 운영)'에서 회의와 만남을 가졌다. 행사가 임박한 상황에 해맞이예술제 운영위원장이었던 김갑수는 부친상을 치르면서까지 완벽한 행사를 위해 여러모로 애를 썼다.

　이들은 포항예술문화의 주요 현안들과 활성화를 위한 대안을 연구했

다. 특히 시각예술 분야에서 포항의 정체성과 비전을 연구하는 전시회는 지금의 우리 지역 문화예술을 눈부시게 성장시킨 바탕이 되었다.

김갑수는 "감각 반응의 예술적 재현과 절충주의 그리고 자아콤플렉스적 지역이기주의, 중심과 지역의 개별적 에고(ego)를 뛰어넘어 온갖 고난과 환희가 교차한 지난 세기의 정신사 위에 한 줄기 구제의 빛을 던져 줄 수 있는 시대정신, 새로운 문화 패러다임의 탄생을 갈구하며 21세기 아름다운 문화, 예술의 도시 포항이 되기를 꿈꿉니다."라고 『밀레니엄 아트페스티벌』책 서문에서 밝혔다.

오늘날, 예술의 다양화, 일상화, 장르 간의 융합화를 이끌어 냈다는 점에서 「2000년 밀레니엄 아트페스티벌-밀레니엄 해맞이예술제 '빛으로 미래로'」는 지역 문화예술인들에게 새로운 세기를 맞이하는 의미 있는 행사로 기록된다.

청년 작가들과 대백갤러리

역사는 흐른다. 문화예술도 흘러야 한다. 지역 문화공간사는 그 시절의 예술가들의 시대상이고 우리시대의 자화상이며, 또한 미래상이다. 모든 史가 그렇지만 그 끝은 초라할지라도 시작과 과정은 참으로 풍성하고 소중한 우리지역의 문화예술사이다. 최초 종합 문화공간인 '청포도 다방'과 1990년대 '대백갤러리'가 비록 역사의 뒤안길로 사라졌지만, 그 공간 안에서 예술가들은 다음 세대들로 이어지고, 또 이어져 옴에 따라서 오늘은 물론 내일의 문화예술이 꽃 피울 수 있었다. 15여 년간 대백갤러리의 히스토리를 개략적으로 서술함으로써, 우리 동네의 옛 문화공간을 회상하여 지역 문화예술인들의 잊혀지고 사라진 소소한 사건과 사람들의 훈훈한 뒷이야기를 남겨 놓는 것도 현재를 살아가는 우리들에게는 물론, 이후의 예술가들에게도 매우 의미가 클 것으로 생각한다.

대백갤러리의 15년은 우리지역 문화예술에 있어서 여러모로 아련한 흑백사진처럼 추억을 안고 있는 세월이었다. 1991년, 지역에 전시공간이 절대적으로 부족한 상황에서 대백갤러리의 개관은 지역작가들에게 믿음을 주었고 문화예술의 중심공간으로써 변화와 발전을 모색하는데 기여를 했다. 결국, 문화예술은 지속적이며 꾸준한 관심과 후원이 선행되어야만 품격 있는 도시가 된다는 것이다. 비록, 대백갤러리가 40평의 작은 전시공간이었지만 전문공간으로서의 시설을 갖추고, 실무를 담당하는 전문가의 역할이 있었기에 오늘날 미술문화가 발전될 수 있는 밑거름이 되었다고 할 수 있다.

대백갤러리가 1996년 생활관(40평)으로 이전하면서, 주변 공간에 문화센터를 확장 개설하여, 소공연, 세미나, 문학의 밤 등 다양한 문화예술이 어우러졌다. 또한 지역예술가, 단체들에게 무료로 대관해 줌으로써, 문화예술인들에게 경제적인 부담을 줄여 주는 등 문턱이 없는 자유로운 공간으로 운영되어 많은 사랑을 받았다. 특히 빈남수, 손춘익, 김일광 문인들

이 죽도와 송도에 자택이 위치함으로써, 가까운 오거리에서 만남과 모임
이 자연스럽게 이루어졌고, 포항문인들이 자주 왕래하는 문화공간으로
이용되어졌다.

또한 문인들이 그림에 대한 지식을 쌓는 기회와 함께 미술과 문학의
관계가 돈독하게 이루어지는 장소이기도 했다. 그리고 포항문예아카데
미는 오랫동안 신인 문인들이 등단하는데 즐거운 장소로 사용되어졌다.
1997년 포항예술문화연구소는 창립과 함께 특별한 행사나 정기적인 전
시행사도 이루어졌다. 스승모시기 행사 때에는 차범석, 박이문 등 한국
유명 인사들의 특강도 이루어졌다. 또한 1999년 12월30일 새천년을 앞
두고 밀레니엄 해맞이 행사에도 많은 예술가들이 전시와 함께 의견을 모
으는 장소로서 사랑받았다.

대백갤러리는 사랑방 역할과 선후배들을 서로 어울리게 하는 친목의
장소로도 특별했다. 권창호, 최규열, 박인호, 손춘익, 박원식 등의 원로 예
술가들은 일주일 2~3일을 방문하여 작품 감상과 함께 재미난 추억의 옛
날이야기를 많이 들려 주었다. 지금은 모두 타계하신 지역 어른들이시다.

장두건 초대작품전 전시 오픈 준비 모습(2001년)

1999년 서창환 선생의 전시회가 개최 되었다. 서창환 선생은 1947년 포항중학교에서 15여 년간을 미술교사로 재직하면서 많은 제자를 배출하였다. 서창환 선생을 찾아온 지역의 원로문화예술가들을 비롯한 나이 지긋한 제자들이 와서 근대기 지역사회 이야기를 비롯하여 청춘시절 과거사를 회상하면서 전시기간 내내 이야기꽃을 피웠다.

그 때 지역원로들에게 들은 이야기가 씨앗이 되어 현재까지 여러 방면으로 우리지역 미술사를 연구 할 수 있는 길을 열어주는 계기가 되었다. 특히 묻혀진 '청포도 다방'의 이야기는 '근대' 문화예술에 대한 호기심을 자극하는데 도화선이 되었고, '청포도 다방'에 대한 연구를 산삼 캐듯이 심마니의 마음으로 항상 귀와 눈을 예리하게 세워두게 되었다. 그리고 시민, 문화예술애호가, 문학, 미술, 사진, 공연예술가들이 대백갤러리에서 세대와 세대, 장르와 장르간의 간격을 좁히는 장소로서, 항상 북적대던 곳이었다.

그 대백갤러리의 큐레이터로 활동했던 나의 아름다운 시절도 거기 담겨있다.

글. 박경숙

기록, 세기를 넘어

우리의 삶은 예측하기 어렵다. 얼마 전, 100세까지는 아니더라도 90세는 거뜬하게 사실 거라 생각했던 지역 어르신 한 분이 별이 되셨다. 평소 건강을 자랑하셨는데, 병명 확인과 발인까지 불과 일주일 만에 진행되어 그의 존재는 바람과 함께 사라져 버렸다. 한때 지역 방송계에서 이름을 날렸고, 그가 겪었던 기억들은 오롯이 포항의 역사임을 알려 주셨던 분이셨는데….

나이가 들면 추억을 먹고 살아간다는 말이 있다. 그 많은 추억이 만들어진 때는 청춘이다. 온전하게 자신을 위해 치열하게 살아온 세월이고, 정의롭고 깨끗한 마음으로 사람들과 정을 나누던 시절이다. 하지만, 추억도 더듬을 자료가 있어야 가능하다. 자료가 구체적일 때 추억은 더 정밀해진다.

기억이라는 것이 믿을 게 못 되기 때문이다. 요즘은 디지털 기계를 맹목적으로 믿다 보니 인간 스스로 기억하는 능력이 현저히 떨어진다. 휴대폰을 잃어버리면 몇 년의 추억과 기억은 먼지가 된다. 과거 우리는 가족은 물론 친척, 친구, 가게 등의 전화번호정도는 줄줄 기억하여 생활에 불편함이 없었는데, 어느새 휴대폰이 없으면 아무것도 못한다. 기계에 완전히 의존하는 생활이다. 스스로 기억하는 법을 잊어버렸다. 휴대폰이 인류 문명의 최대 걸작이라지만, 반대로 인간의 뇌를 퇴화시키고 무능하게 만들기도 한다.

1970~1980년대 초, 카메라가 귀한 시대여서 청년 작가들 사진은 거의 없다. 어려운 경제 사정으로 전시 홍보물도 달랑 종이 한 장 수준이었다. 그래도 40년 전의 것이어서 나이 든 청춘은 감동한다. 이마저도 앞으로 언제까지 갈 지 모른다. 그래서 1980년 지역 청년 미술가들의 사진과 자료들은 귀하다. 추억은 대부분 머릿속에 있다. 이것들을 한껏 끌어 모아 작가들의 회상, 소박한 글들과 섞어 맛있는 추억 요리책을 만들면, 두고두고 음미하며 또 다른 레시피로 누군가에 의해 더 풍요로운 요리 책이

만들어질 것이다.

청년 미술가들이 하나둘 가지고 있는 사진, 자료와 추억의 편린들을 한곳에 모아 보니, 역사가 되고 인문학의 기초 자료가 되어 사뭇 롤러코스터를 타는 기분이다. 뒤 돌아 보니, 1980년대는 청년 미술가들이 시대적인 환경과 고민들로 홀로 어렵게 건너온 시간이었지만, 각각의 세월들을 묶어 보니 무지개 빛깔이었고 한 권의 책을 넘어 역사가 되었다.

평범하고 일상적인 것, 아무것도 아닌 것들이 새롭게 보인다. 지난 세월 함께했었고, 그래서 좋았다. 비록, 우리 모두 언젠가는 먼지가 되겠지만 남긴 자료들이 어린 미술가들에게 작은 길잡이가 되면 좋겠다.

Artists Note 3

이창연

대한민국 지도를 펼쳐 동해안 긴 해안선을 따라 내려오다 보면 천혜의 항구도시 포항, 이곳은 호랑이 꼬리와 닮았다 하여 호미곶이라 불리기도 하는 영일만이 있다. 난 여기서 태어났고 여기서 자랐으며 이곳에서 그림을 그리는 화가로 살아가고 있다. 나는 이곳 포항을 사랑한다. 비록 옛날의 아름다운 해변과 푸른 바다, 유난히 하이얀 모래사장은 철강도시라는 이름 아래 희미해져 가지만 난 상처받은 이곳을 사랑한다. 나의 화실은 북부해수욕장(현, 영일대해수욕장) 모래사장이 내려다보이는 곳이어서 매일 바다를 바라보며 작업을 한다.

꿈꾸는 식물처럼……

이젠 오염으로 예날의 명성을 잃어가고 있는 송도 해수욕장의 해풍에 등 휘어진 해송 사이를 걷기도 하고 삶의 느낌이 젖어 드는 죽도시장과 동빈내항을 산책하며 작품의 영감을 얻기도 한다. 신흥 공업도시로 발전하던 60년대 70년대엔 번창했던 송도의 여인숙, 술집, 판잣집등이 가슴 아픈 추억으로 젖어들게 한다.

방파제를 걷기도 하고, 포항 내항 입구 바다의 중심인 빨간 등대에 기대어 포항의 바다를 바라보면 언제 어디서나 수평선을 가로막고 서 있는 포항제철의 긴 굴뚝의 행렬이 숙명의 암처럼 내 머리 위에 존재하는 것 같다. 우리 동네 골목을 걷기도 하고 서민들이 살고 있는 아파트를 한바퀴 돌기도 한다.

나는 삶의 터 포항에서 보고 느끼고 생각한 것을 그림으로 그린다.

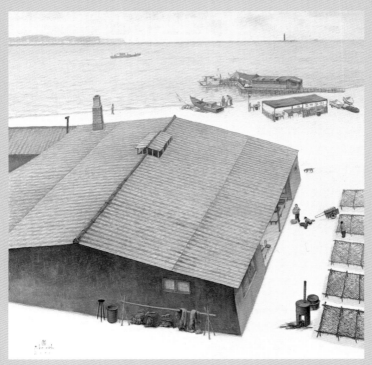

바다 이야기-고기 건조창. oil on canvas, 72.5×72.5cm, 2006

이창희

생의 이미지
자연의 모든 것은 심오한 질서에 의하여 조화로운
통일을 이루고 있다. 이러한 자연의 질서속에
인간은 생성되고 소멸되는 하나의 자연의 생명체로서
자연에서 분리될 수 없다.
이러한 자연속에서 생명체란 그의 주체라 할 수 있다.
또 생명체는 끊임없는 탄생과 죽음을 의미하며 그 속에서
생명에 대한 경이로운 창조를 볼 수 있다.
이러한 생명의 연속적 이미지를 모태나 오브제의
조형으로 창조되는 생명을 표현해 보았고
불규칙하며 반복적인 선으로 생명의 생동적인
이미지를 나타내고자 한다.

세기말 초상. 22×13×24.5cm, 자연석 적동 황동, 1997

이호연

추상과 구상의 경계를 넘어 예술과 삶, 이상과
현실의 간격을 좁히는 일
무관심성, 무개념성, 목적없는 합목적성, 필연성
2000년 흐린 날 나루끝
- 찬.찬.찬에서

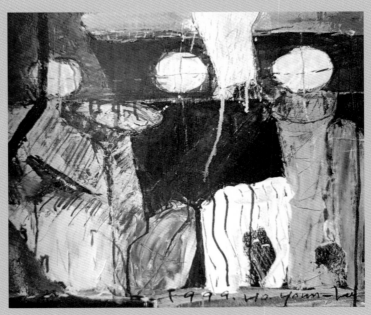

무제. 73×60.6cm, acrylic on canvas, 1999

정영신

추억 여행

포항 향토미술회는 1981년에 창립하였고, 나는 그로부터 2년 뒤에 회원이 되어 활동을 시작하였다. 포항에 거주하는 미술학도들은 미술대학에 입학하면 누구나 향토미술회에 가입할 수 있었다. 그 당시 회원 수는 선배님들과 동기들 모두 합쳐 20명 남짓이었다. 38년이라는 세월이 흘러간 지금, 아련한 시절의 기억들을 떠올리며 그 추억 여행의 첫발을 내디뎌 본다.

포항에는 미술대학이 없었으므로 다른 지역의 대학에서 공부하던 우리 미술학도들은 방학 때면 고향을 찾아 돌아왔다. 그리고 전시회를 열었다. 이 전통은 훗날 청년작가회 활동으로 이어졌다. 각자 흩어져 생활하다 만난 우리는 전시회 준비를 위해 모여 앉아 달달한 믹스 커피와 과자 봉지들을 앞에 두고 못 다한 이야기들로 웃음꽃을 피웠고, 때로는 시국이나 예술에 관련된 주제에 대하여 진지한 모습으로 토론에 몰두하기도 했다.

선배님들은 누구 할 것 없이 후배들을 잘 챙겨주셨다. 적어도 내 기억으로는 우리 후배들을 대하시면서 인상을 찌푸리시거나 하셨던 분은 한 분도 안 계셨다. 언제나 환한 미소로 후배들을 챙겨주셨던 김직구 선배님, 미소년처럼 고왔던 이경형 선배님도 항상 밝은 미소를 띠고 계셨고, 호탕한 웃음으로 좌중을 압도하셨던 이호연 선배님과 배성규 선배님도 생각난다.

대학 졸업 전시회를 준비하느라 배성규 선배님과 추경욱 후배님이 운영하는 화실에서 신세를 진 적이 있다. 성규 선배님과 경욱 후배님은 한 번도 싫은 내색 없이 나를 배려해 주었다. 참 감사하고 좋은 분들이었다.

이창연 선배님은 얼굴에 수염이 가득하셨다. 늘 부인되시는 조정희 선배님과 손을 잡고 들어오시는 모습이 지금도 눈에 선하다. 김갑수 선배님과

류영재 선배님께서는 항상 침착하고 진지한 모습을 보이셨다. 그래서 두 분이 말씀하실 때면 조용히 귀 기울여 경청하던 기억이 난다. 그밖에 언급하지 못한 선배님들과 친하게 지내던 후배님들이 아직도 눈에 선하다. 향토미술회와 관련된 지난 이야기들을 모아 한 권의 책으로 집필하기 위해 그때 그 순간들을 찾아 추억을 모으고 있던 박경숙 친구와 얼마 전 박경원 후배님이 재직하고 있는 동지여자중학교를 방문했다. 경원 후배님은 내 모교의 교감선생님이 되어 있었다. 30여년이 훌쩍 지나온 세월 동안 다들 각자의 자리에서 열심히 활동해오고 있었음을 보며 깊은 감회에 젖을 수 있었던 순간이었다. 지난 시절 이야기로 꽃을 피우며 우리 셋은 한참 동안 행복한 추억 여행에 빠져들었다. 동기 모상조 친구와 김천애, 서종숙 두 후배님 이름도 참으로 오랜만에 불러보는 이름이었다. 우리들의 추억 여행 속에 등장했던 선배님들과 동기들, 그리고 후배님들에게 이 자리를 빌려 존경과 감사의 인사를 전한다.

포항스틸아트공방
어느 날 내가 오랫동안 출강했던 계명대학교 공예디자인과에 계시는 강구식 교수님께서 추천해주셔서 포항스틸아트공방의 책임강사로 포항에 매주 오게 되었다. 포항시립미술관 관할인 스틸아트공방은 포항시에서 모든 재정을 지원받아 운영하고 있다.
나는 대학에서는 서양화를 전공했었는데, 졸업 후 민화의 매력에 흠뻑 빠져 몇 년 동안 민화 작업에 몰두하다가 프랑스 유학길에 올랐다. 프랑스 파리의 루브르가에 소재한 귀금속공예학교에서 금속공예와 주얼리 디자인을 전공하고 돌아왔다. 포항 지역 출신으로 금속공예를 전공한 사람이 그동안 없었다고 들었는데, 마침 포항에서 이 분야 전공자를 필요로 할 때 내가 금속공예를 전공한 이유로 다시금 포항과 인연을 맺게 되었다.
나는 포항스틸아트공방에서 스틸을 재료로 하는 공예품과 장신구 만드는 일을 가르치고 있다. 스틸의 주생산지인 포항에서 이를 재료로 시민들 스스로가 작품을 제작하여 생활용품으로 쓸 수 있도록 한다는 점은 그 자체로 큰 의미가 있다고 볼 수 있다. 특히 본인이 손수 디자인하고 제작한

주얼리를 착용하고 유니크함을 돋보일 수 있는 기회를 가질 수 있다는 점에 흥미를 느껴서인지 점점 회원 수가 늘어나고 있다. 어느덧 포항스틸아트공방을 개소한지 5년이 흘렀다. 어쩌면 나의 20대 향토미술회 활동시절 내게 많은 도움을 주셨던 선배님들과 동기들 그리고 후배님들에게 받은 사랑을 이제 공방에서 만나는 포항 시민들에게 되돌려주고 있는 것은 아닐까라는 생각이 든다.

시민들에게 스틸공예를 교육시킴으로써, '스틸아트시티 포항' 곳곳에 스틸공방들이 즐비하게 늘어서도록 하는 것이 나의 의무이자 숙명처럼 느껴져 어깨가 무겁기는 하지만, 즐거운 마음으로 매주 월요일이면 포항으로 출근하고 있다.

일월오봉도. 4m 80×123cm, 비단에 채색, 1996

조정석

"어떤 아름다운 것이 어두운 넋에서
그 덮개를 거두어 가리!"

꿈. 혼합재료+채색, Ø70cm, 1999

최마록

왜? 은하수를 만들고 있지. 가끔씩 물어 보는 나에게의 질문이다.
가끔씩은 답 할 수 없는 질문들도 있다. 그것은 그냥 아무 이유없이 무의
식 속에서 머리로 움직이는 것이 아니라 가슴으로 움직이기 때문에 어떤
이론이나 증명으로 이렇게 하고 있다고 말 할 수 없을 때가 많다.
굳이 이유를 말해야 한다면 그것은 '그리움'이다.
나의 작업은 내가 두고온 시골 작업실 주위의 모든 그리운 것들, 그곳의
자연에서 느낀 공기와 밤이면 하늘을 바라보면서 은하수를 보는 날, 생각
만 해도 눈물이 나는 어머니의 얼굴, 그래서 어쩜 이곳에서 그것들을 그
리워 하지 않기 위해서 도시속의 많은 빌딩숲과 거리를 가득 메우고 있는
사람들의 물결과 익숙해지기 위해서 은하를 만들어 본다.
빽빽이 둘러 쌓여 있는 고층 빌딩들 하나, 둘, 셋….
창에서 비추어 나오는 불빛에서 별과 공기를 생각하고, 거리에 술렁이는
많은 사람들의 얼굴 속에서 또 다른 그리움의 대상들을 생각하면서, 창
하나, 하나에 별의 이름을 모으면서, 도시속의 우주를 만들어 본다.

'도시의 은하수' 중에서

최복룡

내 삶을 지탱하는 서러운 기둥은
예술(藝術)이었다.
세월 속에서 조금씩 변해 가지만
아직껏 해결의 꼬투리를 잡고 있는
모습은 늘 기둥 곁에 '서 있는 사람'이었다.
최근 작업은 인근 동해안 '영일만'이다.
마음의 산(山)에서 실제의 산을 가늠하고
실제의 산에서 마음의 산을 얻는다.
예술!
이제 불혹의 문턱에서
다시 본질적(本質的)인 물음을 시도해 본다.

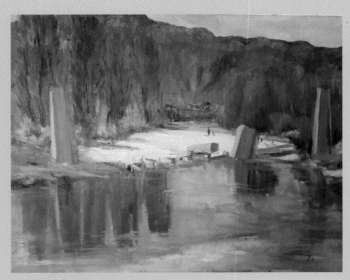

양동리 어귀에서. 90.9×72.7cm, oil on canvas, 1986

추경욱

1983년 필자가 고등학교 2학년 때 본격적으로 그림 공부를 하고자 문을 열고 들어갔던 곳, 향년 49세로 고인이 된 중산(中山) 이원창 선생님이 개원했던 중산미술원이 그곳이다. 학교에서 그림 공부를 시작했던 필자는 3학년을 앞두고 학교 미술선생님과 동기의 추천으로 중산미술원에 가게 되었다. 친구들이 이미 다니고 있었던 터라 별 거부감 없이 중산미술원의 일원이 되었고 본격적인 그림 교육은 처음이던 필자는 설레는 마음으로 열심히 다녔다. 소묘, 색채 구성, 한국화, 서양화 등 여러 방면의 입시 미술 지도를 혼자서 해내던 이원창 선생님의 다재다능함에 매료되었는데, 디자인과 한국화를 지망하는 친구들과 다른 학교에 다니던 선배 몇이 같이 수학했다.

육거리 북구청 민원실 건너편에 위치한 육거리 복사백화점 2층, 개원 당시 중산미술원 자리. 2년 후 오거리 이원기외과 건물 3층으로 이전했다.

지도를 받은 지 두어 달 지났을 무렵 선생님은 필자를 부르고는 "너는 다음 달부터 수업료 내지 말고 그냥 다니거라. 시간 날 때 청소 정도나 하면 되고"라고 하셨다. 수업료가 한 달에 3만 원이었는데 얼떨떨하면서도 감사한 마음에 열심히 해야겠다는 마음뿐이었다. 집이 연일읍 택전이어서 저녁 수업 후 귀가할 수 있는 시내버스가 없어 아예 늦은 시간까지 그림을 그리다 화실에서 잠을 자기도 했다. 그 횟수는 점점 잦아졌고 화실에서 등교하는 일이 다반사가 되었다.

연탄난로에 관한 아찔한 에피소드가 생각난다. 학교 동기 몇이 그림을 더 그린다고 늦게까지 남았다가 화실에서 같이 잠을 잤다. 겨울이어서 자그마한 1구 연탄난로를 에워싸고 잠들었는데 새벽녘 친구의 비명에 깜짝 놀라 잠을 깼다. 이유인즉슨 한 친구가 벌겋게 달궈진 난로 옆에 있던 원형 스툴의자(크기와 형태가 난로와 비슷한)에 혹시 불이라도 붙을까 의자를 밀

어놓는다는 것이 잠결에 난로를 손으로 짚어버린 것이었다. 다행스럽게 화상이 심하지는 않았지만 가슴을 쓸어내렸다. 지금도 친구들 만날 때면 술안주 감이 되곤 하는 자잘한 에피소드는 끊이지 않았던 시절이다.

저녁 수업과 화실 정리가 끝나면 혼자서 그림을 더 그리고는 했는데 선생님은 바로 귀가하지 않고 술잔을 기울이는 날이 많았다. 그럴 때면 어김없이 필자를 불러놓고 학창시절부터 경험한 다양한 이야기와 선생님의 예술관, 채근담 등 많은 고사(故事)를 들려주셨다. 시간이 날 때면 지인들과 바둑을 두었고 출범 초기인 한국 프로야구를 즐겨 보셨다. 선생님은 삼성 라이온즈의 팬이었는데 경기 진행 상황이나 승패 결과에 따라 그림에 대한 지적의 온도가 달라졌다. 비교적 마른 체형의 선생님은 매사에 부드러움을 유지했는데 그림에 대한 철학만큼은 확고했다. 대구 화단의 1세대 작가이자 선생님의 은사였던 주경 선생님에 대한 말씀도 자주하셨다.

서울의 전기 대학에 낙방한 후 대구권 후기 대학에 진학했던 필자는 선생님의 권유도 있었지만 선생님의 은혜를 조금이라도 갚는다는 생각으로 2학년 1학기까지 통학하며 중산미술원에서 선생님과 함께했다. 후배들 그림지도를 도와주기도 하고 필자도 선생님을 따라 공모전을 준비하며 많은 가르침을 받았다. 선생님은 주말이면 야외 스케치를 즐겨 다녔는데 옥산서원, 보경사 등을 자주 동행했다. 대한민국 미술대전 입선에 이어 특선을 하시고는 한껏 자신감을 표현하던 모습이 눈에 선하다. 이전한 중산미술원에서 함께했던 분들이 여럿 있었다. 열정적인 만학도 명동수 선생님, 아직도 이름은 모르는 허사장님, 당시 회사원이던 김 완 작가, 후배인 김신호, 디자인을 지망했던 늦깎이 재수생 노성환이라는 친구가 생각난다. 최재영, 지중엽, 김기철 등 교편을 잡고 있던 선생님의 벗들도 자주 뵈었다.

대학을 졸업하고 서울 강남의 한 백화점 미술관에서 근무하던 중 선생님이 서초구 반포동에 화실을 냈다는 소식을 듣고 반가운 마음에 찾아뵌 적이 있었다. 이런저런 근황을 말씀하시다가 헤어질 무렵에 고가이던 홀베인 유화물감 32색 세트를 주시며 "다 쓸데없다. 여기에 와서 네 그림 그

려라"라고 하신 말씀이 지금도 귓가에 맴돈다. 그로부터 얼마 지나지 않아 필자가 근무하던 갤러리에서 개인전을 열었는데 성과는 그다지 좋지 않았다. 은사에게 별 도움이 되지 못했던 필자의 처지에 자괴감이 들었고 지금도 마음 한구석에 아쉬움으로 남아있다. 그 후로 부산으로 전보와 복귀를 하는 등 직장에 매여 지내다 보니 선생님을 뵙기가 어려워졌다. 필자가 10여 년의 직장생활을 정리하고 고향으로 돌아온 해가 2001년, 안타깝게도 바로 한 해 전에 유명을 달리하셨다는 소식을 들었다. 이후 지금까지 여러 해를 지나는 동안 스승의 날이 되어도 찾아뵐 분이 계시지 않는 것이 안타까울 뿐이다.

중산미술원 이원창 선생님을 기억하며

운휴(運休). 145.5×112.0cm, oil on canvas, 1988

Exhibition 3

이병우 작. 죽도어시장, oil on canvas, 50×72cm, 2007

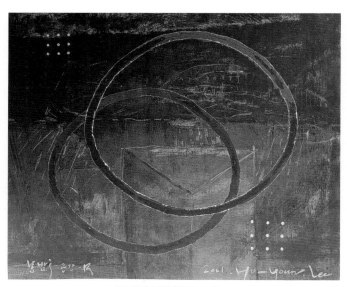

이호연 작. 봄밤i—공간R, acrylic on canvas, 72.7×60.6cm, 2001

송길호 작. 가을, paper on woter cller, 72x116.8cm 2008

정영신 작. Butter & Jam knives, Silver+18k Glod Plated,
21×147×4 & 22×147×4mm, 2015

조정석 작. 무제, 나무, 120×60×3cm, 2002

최마록 작. I'm in the Glass house, 혼합재료, 2006

최복룡 작. 산200911, oil on canvas, 97×137cm, 2009

추경욱 작. 運休-2, OIL ON CANVAS, 160.2×130.3CM, 1989

박상현 작. 혼합재료, 116.7×91.0cm, 1999

목진국 작. 매화 40×77cm, oil on canvas, 2013

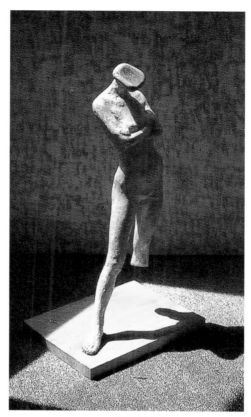

이용규 작. 상심, 50x15cm, FRP,1993

OUTRO

박경숙

인문, 시작은 기록이다.

　고흐는 세계인이 사랑하는 화가이다. 우리들은 고흐의 작품보다 오히려 그가 남긴 주변 인물들의 관계, 수많은 자료와 사건이 그를 더욱 유명하게 만들었다는 사실을 알고 있다. 우리지역에도 현대미술사에 중요한 화가들과 거기에 얽힌 수많은 살아있는 이야기, 즉 인문학적인 가치가 충분함에도 불구하고 그동안은 알리려고 하는 의지가 없었다. 이러한 상황에서 이번에 발간되는『since 1981, 그때 그림 그 사람』은 시민들에게 지역 현대미술사에 대한 관심을 심어주는 계기가 되어 줄 것으로 기대한다.
　포항현대미술이 시작되고 확산되던 시기를 1981년 '포항향토미술회'

와 1988년 '포항청년작가들'의 창립으로 보고, 관련인물들과 그들의 추억담 그리고 작품제작 동기 등을 각종 자료와 함께 이 책에 담았으며, 우리 지역의 잊혀질 뻔한 현대미술 이야기를 나름 재미있게 구성하려고 노력했다.

이러한 자료들은, 우리가 살고 있는 이 도시에도 미술가들이 살아있고, 예술적인 향기가 끊이지 않고 있으며, 우리 지역만이 가지고 있는 문화 예술적 특성이 있음을 말해주는 귀한 정보이다. 이번 기회에 그것을 시민들과 공유하며 마땅히 함께 누리고자 한다.

1950년대부터 2009년 이전까지 우리지역 화단은 '포항미술의 오디세이'였다. 비록 미숙한 화단이었지만, 60여 년 간 영세한 전시공간에도 불구하고 개인전, 단체전, 기획전시가 이루어져 왔다. 하지만 그동안 미술사라고 불릴 만큼 체계적인 기록은 없었고, 원로예술가들에게 들은 파편적인 기억과 선배들의 구술로 전해져 내려오는 것이 전부였다.

이러한 환경은 작가들에게 지속적인 전시 활동을 어렵게 만들고 미래가 보이지 않는 부정적인 생각을 가지게 하였다. 그래서 먼저 시작한 것이 지역 문화예술사에 대한 정보를 습득하는 일이었고 관심을 가져야 되겠다는 생각이었다.

첫 정보를 제공하여 주었던 자료는 포항시사와 영일군사 였고, 이를 바탕으로 문화예술의 흐름과 원로작가들의 조사를 시작하게 되었다. 아쉽게도 이 자료에는 이름만 대략적으로 언급할 뿐이지 구체적인 내용은 간과되어 있었다. 그럼에도 포항시사와 같은 자료가 없었더라면 필자가 지역 근현대미술사의 기록을 하기는 어려웠을 거라 짐작된다. 그리고 보면 기록이라는 작업은 모든 학문의 시작이요 문화예술사의 바탕이구나 싶다. 기록이 있음으로 해서 다음 세대에게 전수되고 이를 계기로 새로운 문화예술이 재창출 되고 살아있는 학문이 되는 것이다.

그동안 한 번도 다루지 않았던 지역 예술문화계의 소소한 이야기를 가볍게 담아보았다.

예술가들의 인간적인 면을 소개하고, 포항만이 가지고 있는 지역성을 발견해보는 계기가 되었으면 좋겠다. 욕심을 내 보자면, 우리지역 문화인적 자원이 스토리텔링으로 발전하고 그런 일 들을 통해 지역문화의 특성과 우수성이 널리 알려지면 더 바랄 것이 없겠다.

이런 시도들을 통해, 지역의 예술 활동들이 살아있는 학문으로 전승되어지기를 기대한다.

<div align="right">박경숙 (큐레이터, 화가)</div>

since 1981. 그때 그림 그 사람

ⓒ박경숙

발행일 2021년 12월 22일
펴낸이 박경숙아트연구소
펴낸곳 도서출판 나루

디자인 홍선우
등록번호 제504-2015-000014호
전화 054-255-3677 **팩스** 054-255-3678
주소 포항시 북구 우창동로80
이메일 pksart@naver.com

ISBN 979-11-974538-5-4 03600

사업명 since 1981. 그때 그림 그 사람
주최 문화체육관광부 경상북도 pohang 포항시 phc 포항문화재단